技工院校"十四五"规划数字媒体技术应用专业系列教材
中等职业技术学校"十四五"规划艺术设计专业系列教材

数字影视策划与制作

刘芊宇 陈珊 刘筠烨 梁爽 主编
林倚廷 齐潇潇 副主编
朱江 参编

华中科技大学出版社
http://press.hust.edu.cn
中国·武汉

内容提要

本教材可作为技工院校数字媒体技术应用专业的核心课程教材,旨在全面覆盖并深入剖析数字时代背景下数字影视策划与制作的各个环节,以满足数字媒体技术应用领域对高技能人才的需求。本教材紧密围绕数字影视相关岗位的实际工作场景,深度融合专业基础理论与前沿技术,为学生及从业人员提供一套系统、实用的知识体系。

本教材主要包括数字影视概述、影视策划、故事与分镜头脚本、摄像基础、摄像实操、影视照明、影视后期等部分。全书贯彻工学结合的人才培养理念,结合项目教学法的特点,重点突出理论与实践相结合的教学方式。

本教材在内容编排上严谨、科学,通过大量操作实例使技能学习变得更加生动有趣,实现了理论与实践的紧密结合。本教材既可以作为技工院校数字媒体技术应用专业学生的专业教材,也可以作为数字媒体技术应用领域相关从业人员的参考用书。

图书在版编目(CIP)数据

数字影视策划与制作 / 刘芊宇等主编 . -- 武汉:华中科技大学出版社,2025.2. -- ISBN 978-7-5772-1565-5

Ⅰ . J90-39

中国国家版本馆 CIP 数据核字第 2025JN2414 号

数字影视策划与制作

Shuzi Yingshi Cehua yu Zhizuo

刘芊宇 陈珊 刘筠烨 梁爽 主编

策划编辑:金 紫

责任编辑:狄宝珠

装帧设计:金 金

责任监印:朱 玢

出版发行:华中科技大学出版社(中国•武汉) 电 话:(027)81321913

 武汉市东湖新技术开发区华工科技园 邮 编:430223

录 排:天津清格印象文化传播有限公司

印 刷:武汉科源印刷设计有限公司

开 本:889mm×1194mm 1/16

印 张:9.75

字 数:292千字

版 次:2025年2月第1版第1次印刷

定 价:59.80元

本书若有印装质量问题,请向出版社营销中心调换

全国免费服务热线 400-6679-118 竭诚为您服务

版权所有 侵权必究

技工院校"十四五"规划数字媒体技术应用专业系列教材
中等职业技术学校"十四五"规划艺术设计专业系列教材
编写委员会名单

● 编写委员会主任委员

文健（广州城建职业学院科研副院长）

劳小芙（广东省城市技师学院文化艺术学院副院长）

苏学涛（山东技师学院文化传媒专业部主任）

钟春琛（中山市技师学院计算机应用系教学副主任）

王博（广州市工贸技师学院文化创意产业系副主任）

许浩（宁波第二技师学院教务处主任）

曾维佳（广州市轻工技师学院平面设计专业学科带头人）

余辉天（四川菌王国科技发展集团有限公司游戏部总经理）

● 编委会委员

戴晓杏、曾勇、余晓敏、陈筱可、刘雪艳、汪静、杜振嘉、孙楚杰、阙乐旻、孙广平、何莲娣、高翠红、邓全颖、谢洁玉、李佳俊、欧阳达、雷静怡、覃浩洋、冀俊杰、邝耀明、李谋超、许小欣、黄剑琴、王鹤、林颖、姜秀坤、黄紫瑜、皮皓、傅程姝、周黎、陈智盖、苏俊毅、彭小虎、潘泳贤、朱春、唐兴家、闵雅赳、周根静、刘芊宇、刘筠烨、李亚琳、胡文凯、何淦、胡蓝予、朱良、杨洪亮、龚芷月、黄嘉莹、吴立炜、张丹、岳修能、黄金美、邓梓艺、付宇菲、陈珊、梁爽、齐潇潇、林倚廷、陈燕燕、刘乎林、林国慧、王鸿书、孙铭徽、林妙芝、李丽雯、范斌、熊浩、孙渭、胡玥、张文忠、吴滨、唐文财、谢文政、周正、周哲君、谢爱莲、黄晓鹏、杨桃、甘学智、边珮、许浩、郭咏、吕春兰、梁艳丹、沈振凯、罗翊夏、曾维佳、梁露茜、林秀琼、姜兵、曾琦、汤琳、张婷、冯晶、梁立彬、张家宝、季俊杰、李巧、杨洪亮、杨静、李亚玲、康弘玉、骆艳敏、牛宏光、何磊、陈升远、刘荟敏、伍潇滢、杨嘉慧、熊春静、银丁山、鲁敬平、余晓敏、吴晓鸿、庾瑜、练丽红、朱峰、尹伟荣、桓小红、张燕瑞、马殷睿、刘咏欣、李海英、潘红彩、刘媛、罗志帆、向师、吕露、甘兹富、曾森林、潘文迪、姜智琳、陈凌梅、陈志宏、冯洁、陈玥冰、苏俊毅、杨力、皮添翼、汤虹蓉、甘学智、邢新哲、徐丽彤、冯婉琳、王蓦颖、朱江、谭贵波、陈筱可、曹树声、谢子缘

● 总主编

文健，教授，高级工艺美术师，国家一级建筑装饰设计师。全国优秀教师，2008年、2009年和2010年连续三年获评广东省技术能手。2015年被广东省人力资源和社会保障厅认定为首批广东省室内设计技能大师，2019年被广东省教育厅认定为建筑装饰设计技能大师。中山大学客座教授，华南理工大学客座教授，广州大学建筑设计研究院室内设计研究中心客座教授。出版艺术设计类专业教材180余本，其中11本获评国家级规划教材。拥有自主知识产权的专利技术130项。主持省级品牌专业建设、省级实训基地建设、省级教学团队建设3项。获广东省教学成果奖一等奖1项，国家级教学成果奖二等奖1项。

（1）合作编写院校

广东省城市技师学院	台山市技工学校
山东技师学院	肇庆市技师学院
中山市技师学院	河源技师学院
广州市工贸技师学院	广州市蓝天高级技工学校
广东省轻工业技师学院	茂名市交通高级技工学校
广州市轻工技师学院	广东省交通运输技师学院
江苏省常州技师学院	广州城建高级技工学校
惠州市技师学院	清远市技师学院
佛山市技师学院	梅州市技师学院
广州市公用事业技师学院	茂名市高级技工学校
广东省技师学院	汕头技师学院
宁波第二技师学院	珠海市技师学院
台山市敬修职业技术学校	
广东省国防科技技师学院	
广东省华立技师学院	
广东花城工商高级技工学校	
广东岭南现代技师学院	
阳江技师学院	
广东省粤东技师学院	
东莞市技师学院	
江门市新会技师学院	

（2）合作编写企业

- 广州市赢彩彩印有限公司
- 广州市壹管念广告有限公司
- 广州市璐鸣展览策划有限责任公司
- 广州波错展览设计有限公司
- 广州市风雅颂广告有限公司
- 广州质本建筑工程有限公司
- 广州市金洋广告有限公司
- 深圳市千千广告有限公司
- 广东飞墨文化传播有限公司
- 北京迪生数字娱乐科技股份有限公司
- 广州易动文化传播有限公司
- 广州云图动漫设计有限公司
- 广东原创动力文化传播有限公司
- 佛山市印艺广告有限公司
- 广州道恩广告摄影有限公司
- 佛山市正和凯歌品牌设计有限公司
- 广州泽西传媒科技有限公司
- Master 广州市熳大师艺术摄影有限公司
- 广州猫柒柒摄影工作室
- 四川菌王国科技发展集团有限公司

序 言

技工教育和中职中专教育是中国职业技术教育的重要组成部分，主要承担培养高技能产业工人和技术工人的任务。随着我国制造业的逐步发展，建设一支高素质的技能人才队伍是实现发展目标的必备条件。如今，国家对职业教育越来越重视，技工和中职中专院校的办学水平已经得到很大的提高，进一步提高技工和中职中专院校的教育、教学和实训水平，提升学生的职业技能，培育和弘扬工匠精神，已成为技工和中职中专院校的共同目标。而高水平专业教材建设无疑是技工和中职中专院校发展教育特色的重要抓手。

本套规划教材以国家职业标准为依据，以综合职业能力培养为目标，以典型工作任务为载体，以学生为中心，根据典型工作任务和工作过程设计教学项目和学习任务。同时，按照工作过程和学生自主学习的要求进行教材内容的设计，实现理论教学与实践教学合一、能力培养与工作岗位对接合一、实习实训与顶岗工作合一。

本套规划教材的特色在于，在编写体例上与技工院校倡导的"教学设计项目化、任务化，课程设计教、学、做一体化，工作任务典型化，知识和技能要求具体化"紧密结合，体现任务引领实践的课程设计思想，以典型工作任务和职业活动为主线设计教材结构，以职业能力培养为核心，将理论教学与技能操作相融合作为课程设计的抓手。本套规划教材在理论讲解环节做到简洁实用、深入浅出；在实践操作训练环节体现以学生为主体的特点，创设工作情境，强化教学互动，让实训的方式、方法和步骤清晰，可操作性强，并能激发学生的学习兴趣，促进学生主动学习。

本套规划教材由全国 40 余所技工和中职中专院校数字媒体技术应用专业 90 余名教学一线骨干教师与 20 余家数字媒体设计公司和游戏设计公司一线设计师联合编写。校企双方的编写团队紧密合作，取长补短，建言献策，让本套规划教材更加贴近专业岗位的技能需求，也让本套规划教材的质量得到了充分的保证。衷心希望本套规划教材能够为我国职业教育的改革与发展贡献力量。

技工院校"十四五"规划数字媒体技术应用专业系列教材
中等职业技术学校"十四五"规划艺术设计专业系列教材

总主编

教授 / 高级技师 **文健**

2024 年 12 月

前 言

"数字影视策划与制作"是技工院校数字媒体技术应用专业的核心课程。本教材旨在全面覆盖并深入剖析数字时代背景下数字影视策划与制作的各个环节，以满足数字媒体技术应用领域对高技能人才的需求。本教材紧密围绕数字影视相关岗位的实际工作场景，深度融合专业基础理论与前沿技术，为学生及从业人员提供一套系统、实用的知识体系。

随着社会经济的不断进步，数字影视在日益专业化的同时，也越来越普及，许多非专业的制作者同样能够创作出具有商业价值的数字影视作品，这对于专业的学习者和从业者而言，既是更大的机遇，也是更大的挑战。本教材在内容编排上严谨、科学，通过大量操作实例使技能学习变得更加生动有趣，实现了理论与实践的紧密结合。本教材既可以作为技工院校数字媒体技术应用专业学生的专业教材，也可以作为数字媒体技术应用领域相关从业人员的参考用书。

本教材在编写过程中得到了广东省轻工业技师学院、广东省技师学院、广东省国防科技技师学院、山东技师学院、阳江技师学院等多所技工院校师生的大力支持和帮助，在此我们表示衷心的感谢。其中，项目一由山东技师学院的齐潇潇老师编写；项目二由广东省技师学院的刘筠烨老师编写；项目三由广东省国防科技技师学院的梁爽老师编写；项目四由阳江技师学院的林倚廷老师编写；项目五由广东省轻工业技师学院的陈珊老师编写；项目六由广东省技师学院的刘筠烨老师和广东省国防科技技师学院的梁爽老师共同编写；项目七由广东省轻工业技师学院的刘芊宇老师编写。由于编者的学术水平有限，书中可能存在一些不足之处，敬请读者批评指正。

刘芊宇

2024 年 10 月 12 日

课时安排（建议课时48）

项目	课程内容		课时	
项目一 数字影视概述	学习任务一	新媒体时代的数字影视	2	8
	学习任务二	影视技术发展简史	2	
	学习任务三	数字影视的分类	2	
	学习任务四	创作流程	2	
项目二 影视策划	学习任务一	影视策划的基本内容	2	4
	学习任务二	策划文案写作	2	
项目三 故事与分镜头脚本	学习任务一	故事大纲	2	6
	学习任务二	镜头	2	
	学习任务三	分镜头脚本	2	
项目四 摄像基础	学习任务一	摄像机的产生与发展	2	6
	学习任务二	摄像机的分类及应用	2	
	学习任务三	摄像机的构造与功能	2	
项目五 摄像实操	学习任务一	调整摄像机	2	8
	学习任务二	摄像机的运动	2	
	学习任务三	不同自然光条件下的拍摄方法	2	
	学习任务四	画面构图	2	
项目六 影视照明	学习任务一	光与色彩	2	6
	学习任务二	照明器材的使用	2	
	学习任务三	布光方法	2	
项目七 影视后期	学习任务一	剪辑软件介绍	2	10
	学习任务二	镜头的组接方法	2	
	学习任务三	声音编辑	2	
	学习任务四	字幕编辑	2	
	学习任务五	片头与片尾包装	2	

目 录

项目 一　数字影视概述
学习任务一　新媒体时代的数字影视 …………………… 002
学习任务二　影视技术发展简史 …………………………… 010
学习任务三　数字影视的分类 ……………………………… 016
学习任务四　创作流程 ……………………………………… 022

项目 二　影视策划
学习任务一　影视策划的基本内容 ………………………… 028
学习任务二　策划文案写作 ………………………………… 032

项目 三　故事与分镜头脚本
学习任务一　故事大纲 ……………………………………… 036
学习任务二　镜头 …………………………………………… 042
学习任务三　分镜头脚本 …………………………………… 050

项目 四　摄像基础
学习任务一　摄像机的产生与发展 ………………………… 056
学习任务二　摄像机的分类及应用 ………………………… 064
学习任务三　摄像机的构造与功能 ………………………… 070

项目 五　摄像实操
学习任务一　调整摄像机 …………………………………… 076
学习任务二　摄像机的运动 ………………………………… 082
学习任务三　不同自然光条件下的拍摄方法 ……………… 088
学习任务四　画面构图 ……………………………………… 094

项目 六　影视照明
学习任务一　光与色彩 ……………………………………… 102
学习任务二　照明器材的使用 ……………………………… 108
学习任务三　布光方法 ……………………………………… 112

项目 七　影视后期
学习任务一　剪辑软件介绍 ………………………………… 118
学习任务二　镜头的组接方法 ……………………………… 124
学习任务三　声音编辑 ……………………………………… 130
学习任务四　字幕编辑 ……………………………………… 136
学习任务五　片头与片尾包装 ……………………………… 142

项目一
数字影视概述

学习任务一　新媒体时代的数字影视
学习任务二　影视技术发展简史
学习任务三　数字影视的分类
学习任务四　创作流程

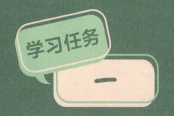

新媒体时代的数字影视

教学目标

（1）专业能力：掌握新媒体时代数字影视的基本概念、发展历程、关键技术及发展趋势。

（2）社会能力：培养在新媒体环境下分析数字影视作品市场需求、受众特征以及制定传播策略的能力。

（3）方法能力：提升在新媒体平台上进行数字影视内容创作、策划、制作及推广的实践操作能力。

学习目标

（1）知识目标：理解新媒体时代数字影视的定义、特征及发展背景，掌握数字影视制作的主要流程和技术要点。

（2）技能目标：能够初步分析数字影视项目，包括选题、定位、确定目标受众、分析技术特点、制定传播策略等。

（3）素质目标：培养创新思维和审美能力，以提升数字影视作品的艺术表现力。同时，引导学生关注行业动态，保持对新技术、新趋势的敏锐洞察力。

教学建议

1. 教师活动

（1）引入新媒体时代数字影视的典型案例，详细分析其成功与不足之处，以此激发学生的学习兴趣和热情。

（2）系统讲解数字影视制作的基本流程和技术要点，并通过演示和实操环节，帮助学生深入理解和掌握关键技术。

（3）组织学生分组讨论，模拟数字影视项目的策划过程，通过实践培养学生的策划能力和团队协作能力。

2. 学生活动

（1）认真思考新媒体时代数字影视的典型案例，重点关注案例中的精彩片段、独特创意以及运用的技术等方面，深入分析案例的成功之处和存在的不足之处。

（2）根据教师给定的主题，分小组进行数字影视项目策划的模拟活动。在讨论中，积极发挥自己的创意和想象力，共同提出具有独特性的策划方案。

一、学习问题导入

同学们，大家好！本次课我们将一起学习新媒体时代的数字影视发展趋势。随着数字技术、网络技术和通信技术的迅猛发展，信息传播的速度和效率得到了极大的提升，这为新媒体的兴起奠定了坚实的技术基础。数字技术推动了影视创作的革新，并广泛应用于当代影视创作的各个环节。互联网的普及是信息技术发展历程中的一个重要里程碑，人们通过电脑、手机等智能终端设备，可以随时随地接收和传递信息。

新媒体的发展不仅深刻改变了人们的生活方式和社会交往模式，也对传媒产业、经济发展等产生了深远的影响，更为数字影视开辟了广阔的发展空间和带来了无限的可能性。

新媒体时代的数字影视，是指在以互联网、移动通信技术等为代表的新媒体环境下，运用数字技术创作、制作、传播和展示的影视内容。它不仅传承了传统影视的艺术表现力和叙事手法，更融入了新媒体的互动性、即时性、个性化等特质，从而展现出全新的面貌和发展趋势。

在新媒体时代，数字影视的制作过程更加依赖于计算机技术和数字工具，如三维建模、特效合成、虚拟现实等。这些先进的技术手段使得影视作品的视觉效果更加震撼、逼真，同时也为创作者提供了更为广阔的创意空间和丰富的表现手法。此外，数字影视的发行和传播方式也发生了革命性的变革，从传统的电影院、电视台拓展到网络视频平台、社交媒体、移动应用等多个渠道，使观众能够随时随地观看自己喜爱的影视作品。

二、学习任务讲解

1. 新媒体的类型

新媒体类型丰富多样，涵盖了社交媒体、短视频平台、直播平台、音频播客、在线新闻聚合、虚拟现实与增强现实应用等诸多领域。这些新媒体形式不仅极大地丰富了信息传播的渠道，还显著拓宽了内容创作的边界。从图文并茂的微博动态，到生动直观的短视频，从实时互动的直播场景，到引人深思的音频内容，每一种新媒体类型都以其独特魅力吸引着特定的受众群体，共同构建了一个多元化、立体化的信息传播与接收生态系统。新媒体主要包括以下几类。

（1）社交媒体：如微博、知乎、豆瓣等，是人们最为熟知的新媒体形式之一，主要以用户间的社交交流为核心。

（2）视频媒体：包括抖音、快手、B站、Twitch等，以视频为主要传播形式，涵盖了电影、电视剧、综艺、纪录片、游戏直播等多种内容类型。

（3）音频媒体：如播客、喜马拉雅、Spotify等，以音频为主要传播媒介，内容广泛涉及电台节目、音乐、戏曲、有声书等。

（4）即时通信媒体：如QQ、微信、Skype、Facebook等，以即时沟通为主要功能，便于人们进行文字、图片、视频、语音等多种形式的信息交流。

（5）搜索引擎媒体：如Google、百度、微软必应等，主要通过搜索功能帮助用户快速获取所需信息。

（6）游戏媒体：如Steam、Origin橘子平台等，以游戏为核心内容，为游戏玩家提供交流、分享等全方位服务。

各类新媒体如图1-1所示。

图 1-1 各类新媒体

2. 新媒体时代数字影视的发展趋势

新媒体时代的数字影视呈现出以下几方面的发展趋势。

（1）内容创新与个性化定制：随着大数据和人工智能技术的不断进步，数字影视内容日益注重个性化和差异化。通过分析用户的行为模式，平台能够精确推送符合用户兴趣的内容，实现内容的个性化定制。

（2）跨平台融合与多渠道传播：在新媒体时代，数字影视已不再局限于传统的电影院或电视屏幕，而是通过智能手机、平板电脑、智能电视等多种终端设备实现跨平台观看。此外，社交媒体、短视频平台等新兴渠道也为数字影视的传播提供了更多元化的可能性，使得优秀作品能够迅速走红，覆盖更广泛的受众群体。

（3）互动性与参与感的增强：新媒体赋予了观众更多的参与权，观众不再只是被动接收信息，而是可以通过评论、弹幕、投票、互动剧情等方式与作品进行实时互动。这种高度的互动性不仅提升了观众的参与感和沉浸感，也为创作者提供了宝贵的反馈，促进了内容的持续优化和创新。

（4）技术驱动下的视听体验升级：随着4K和8K超高清视频技术、VR/AR（虚拟现实/增强现实）、HDR（高动态范围）等先进技术的广泛应用，数字影视的视听体验得到了显著提升。观众能够享受到更加逼真、震撼的视觉效果和更加沉浸式的观影体验。同时，这些技术也为创作者提供了更广阔的创作空间，使他们能够创作出更具创意和感染力的作品。

综上所述，新媒体时代的数字影视正朝着内容创新、跨平台融合、高度互动、技术驱动等方向发展，为观众带来更加丰富、多元、高质量的视听盛宴。同时，全球化与本土化融合也是其不可忽视的发展趋势之一，使得数字影视能够更好地满足不同地域、不同文化背景观众的需求。

部分新媒体的特性如图 1-2 所示。

平台特征	私域内容社区	国民社交平台	娱乐流量舞台	老铁经济腹地	Z世代聚集地	分享种草社区
	熟人关系链社交属性强，以接收日常社交信息与公众号联动为主	内容扩散性强，媒体属性强，泛娱乐吃瓜群众多	泛娱乐内容属性，信息表达层次丰富，传播力度强，日常休闲为主	内容以生活化与泛娱乐化为主，日常休闲需求用户多	视频弹幕沟通氛围强，圈层文化较深，泛娱乐高知年轻用户多	商品内容分享属性强，寻求商品推荐指导需求用户多
用户群体	泛用户	年轻用户	泛用户	下沉老年用户	年轻用户	女性用户
流量特点	社交裂变型	粉圈话题型	高流量爆发型	社交信任型	圈层信任型	高转化社交型
机会品类	专业垂类 高品质高客单价	明星IP联动	兴趣类 低客单价走量	消费升级初期 低客单价走量	专业垂类 高溢价	种草攻略类 个性化高客单价
营销形式	图文、短视频推荐 直播转化	话题讨论	短视频推荐、测评 直播转化	短视频推荐 直播转化	中长视频推荐、测评 买手选品直播转化	图文、短视频种草 买手选品直播转化

图 1-2 部分新媒体的特性

3. 高清与超高清技术

高清（HD）技术作为数字影视领域的一次重大突破，标志着视频分辨率和画质的显著提升。高清通常指的是分辨率为 1920 像素 ×1080 像素（即 1080p）的视频格式，这一标准能够呈现更清晰、更细腻的画面细节，使观众仿佛置身于真实世界之中，享受前所未有的视觉体验。高清技术已广泛应用于电影、电视剧、纪录片、体育赛事直播等多个领域，极大地丰富了观众的观影感受。

随着技术的持续进步，超高清（Ultra HD）技术应运而生，其中 4K（3840 像素 ×2160 像素）和 8K（7680 像素 ×4320 像素）更是将分辨率提升到了新的境界。4K 技术已经逐渐普及，成为高端影视制作和显示设备的标配，而 8K 技术则被视为未来视频技术的引领方向。超高清技术不仅带来了前所未有的画面清晰度，还显著增强了色彩深度、对比度和动态范围，使画面更加逼真、生动，仿佛触手可及。这些技术已被广泛应用于电影制作、广告、虚拟现实（VR）等领域，为观众带来了沉浸式的视觉盛宴。

高清及超高清技术对数字影视画质的影响：高清及超高清技术极大地提升了数字影视作品的画质，画面更加细腻、色彩更加丰富、细节更加清晰（如图 1-3 所示）。这种提升不仅极大地增强了观众的视觉体验，还推动了影视制作技术的革新。高清技术赋予了导演和摄影师更广阔的创作空间，使他们能够更自由地运用镜头语言，细腻地表达情感和呈现复杂场景。同时，这也对后期制作提出了更高要求，促进了数字剪辑、特效和音频处理技术的快速发展。

图 1-3 高清及超高清画质

4. 数字拍摄技术

数字摄像机的基本原理：数字摄像机利用光电转换器件（如CMOS或CCD传感器）将光线转换为电信号，随后通过模数转换器（ADC）将这些电信号转换为数字信号，最终生成数字视频文件。这一过程完成了视频信号的数字化，极大地方便了后续的编辑、存储和传输工作。如图1-4所示。

在操作方法上，数字摄像机的使用涉及多个环节。首先，需要设置摄像机的各项参数，如分辨率、帧率、白平衡和曝光等。其次，要正确选择和使用镜头，包括变焦、对焦以及保持镜头稳定等。此外，拍摄技巧的运用也至关重要，如构图设计、光线运用以及运动拍摄等。摄影师可根据拍摄需求和场景特点，灵活调整摄像机的参数和拍摄手法，以获得最理想的画面效果。

拍摄模式和参数设置对画面效果有着直接影响。不同的拍摄模式和参数设置会改变画面的亮度、对比度、色彩饱和度等视觉效果。例如，在低光环境下，使用较高的ISO值可以提高画面亮度，但可能会增加噪点；而调整白平衡设置可以校正画面的色彩偏向，以适应不同的光源条件；合理的曝光控制则能确保画面中的亮部和暗部细节都能得到清晰展现。

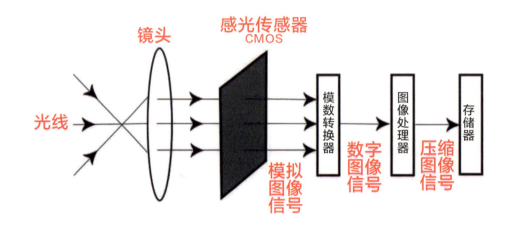

图1-4 数字摄像机的基本原理

5. 数字剪辑与特效

数字剪辑软件的基本操作与功能概述：数字剪辑软件，如Adobe Premiere Pro、Final Cut Pro、剪映等，为用户提供了全面而强大的剪辑功能。这些功能涵盖视频剪辑、音频处理、字幕添加、颜色校正与调色等多个方面。借助这些工具，用户可以对原始素材进行裁剪、拼接、调整顺序等一系列操作，从而创作出符合要求的影视作品。

特效制作的基本流程与常用技术解析：特效制作作为数字影视制作的关键环节，其流程复杂且精细，通常包括特效构思、模型制作、动画制作、合成渲染等多个步骤。在特效制作过程中，常用的技术包括绿幕抠像、粒子系统应用、3D建模与渲染、动态追踪等。这些技术的巧妙运用，能够创造出令人惊叹的视觉效果，显著提升作品的吸引力和观赏性。图1-5展示了特效制作的软件界面。

图 1-5 特效制作的软件界面

6. 数字音频处理

音频采集、编辑及处理的基本方法概述：音频采集通常借助专业的录音设备（如图 1-6 所示）或软件来捕获声音信号，并将其转换为数字音频文件。音频编辑则涵盖对音频文件的裁剪、拼接、淡入、淡出等处理，旨在调整音频的节奏和氛围。而音频处理则包括降噪、均衡化、压缩等一系列技术手段，用于优化音频的音质和听觉体验，如图 1-7 所示。

音频在数字影视作品氛围营造中的关键作用：音频作为数字影视作品的重要组成部分，不仅负责传递声音信息，还通过音效、配乐等手法营造出独特的氛围和情感。优质的音频设计能够极大地增强观众的沉浸感，使观众更深刻地理解和感受作品的主题与情感。因此，在数字影视制作过程中，音频处理至关重要，应给予充分的重视。

图 1-6 录音设备　　　　　　　　图 1-7 音频处理

三、学习任务小结

通过本次课程的学习，同学们对新媒体时代数字影视的特点、应用及发展趋势有了初步的认识，并对新媒体平台有了一定的了解。在今后的学习中，同学们应不断学习和掌握新技术、新技能，紧跟时代步伐，努力创作出更多优秀的数字影视作品。同时，也要注重提升自己的艺术修养和审美能力，保持对创作的热情和创造力，继续在数字影视这一广阔领域中探索前行！

四、课后作业

请每位同学选择一个新媒体平台（例如抖音、B站、爱奇艺等）上的热门数字影视作品（包括短视频、微电影、纪录片等），进行深入的案例分析。

分析要点如下。

（1）描述案例的基本信息：请详细阐述所选作品的名称、作者或制作团队、发布平台以及发布时间等关键信息。

（2）分析技术特点：请探讨该作品在拍摄设备、后期处理以及特效应用等方面的技术特点，并对其进行详细解析。

（3）探讨传播策略与效果：请深入分析该作品在新媒体平台上的传播策略，包括如何吸引用户关注、采用的互动方式以及用户反馈情况等，并评估其传播效果。

（4）评估创新点及市场价值：请结合新媒体环境，评估该作品在内容、形式或技术等方面的创新点，并探讨其市场价值及潜在影响。

提交形式要求：

请撰写一篇不少于500字的案例分析报告，并在报告中附上所选作品的截图或提供作品链接作为附件，以便老师查阅。

项目一 数字影视概述

009

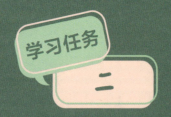

影视技术发展简史

教学目标

（1）专业能力：让学生了解影视技术从传统到数字的发展脉络，了解关键影视技术节点对行业的影响。

（2）社会能力：培养学生分析影视技术发展对社会文化、经济及行业结构所产生的深远影响的能力。

（3）方法能力：通过学习影视技术的发展历程，提升学生的研究能力，并深入分析技术变革及其带来的各种影响。

学习目标

（1）知识目标：理解影视技术从早期到现代的演变历程，了解关键影视技术的发展节点及其特点。

（2）技能目标：分析不同历史时期影视技术的优缺点，以及它们对作品表现力的具体影响。同时，培养学生从历史角度出发，预测未来影视技术发展趋势的能力。

（3）素质目标：培养历史观和批判性思维，深入理解技术进步与社会变革之间的紧密联系。此外，引导学生对影视技术的持续关注意识和探索欲望。

教学建议

1. 教师活动

（1）详细讲解影视技术发展的历史脉络，着重突出其中的重要转折点和技术创新点。

（2）深入分析不同技术阶段对影视制作流程、传播方式以及观众观影体验的具体影响。

（3）组织学生观看不同技术时期的影视片段，关注技术进步所带来的视觉差异和体验变化。

2. 学生活动

（1）认真学习影视技术发展史，整理并归纳出关键的时间节点和重要的技术发明。

（2）开展小组讨论，深入探讨影视技术发展的社会文化背景，以及影视技术对文化、经济等领域产生的深远影响。

（3）撰写关于影视技术发展简史的小论文或报告，详述对影视技术发展的理解。

一、学习问题导入

同学们，大家好！本次课我们一起来学习"影视技术发展简史"，这是一段充满变革与创新的精彩旅程。影视技术的发展并非孤立存在，而是与科技进步、社会需求以及艺术追求紧密相连。从最初的光影实验，到如今的高科技特效大片，每一步都凝聚了无数先驱者的智慧与汗水。

从静态图片连续播放的原始构想，到卢米埃尔兄弟首次公开放映的短片，这标志着电影作为新兴媒介的诞生。黑白电影向彩色电影的过渡，以及声音技术的引入，彻底改变了观众的观影体验，这些技术突破对电影叙事与表达方式产生了深远的影响。进入数字时代，从非线性编辑软件的兴起，到数字特效的广泛应用，再到高清、4K乃至更高分辨率技术的普及，每一项技术的革新都极大地丰富了影视作品的视觉表现力和艺术感染力。

下面，让我们一同踏上一段穿越时空的旅程，揭开"影视技术发展简史"的神秘面纱，探索那些从黑白到彩色、从无声到有声、从二维到三维乃至未来沉浸式体验的非凡历程。

二、学习任务讲解

1. 早期影视技术

（1）起源与发展。

影视技术，特别是电影，作为一种现代科技产物，其起源可追溯至19世纪末的欧洲。在这一时期，人们对"光影"的认识与利用日益深入，为电影的诞生奠定了坚实基础。

电影的诞生标志着影视技术的重大飞跃。1895年12月28日，这一天被公认为世界电影的诞生日。在法国巴黎卡普辛路14号大咖啡馆的地下室里，卢米埃尔兄弟放映了他们拍摄的几部短片，包括《工厂的大门》《拆墙》《婴儿喝汤》和《火车到站》等。这些短片不仅展现了当时人们的日常生活片段，也标志着电影这一新兴艺术形式的诞生。因此，卢米埃尔兄弟被誉为"世界电影之父"。

（2）关键技术。

早期影视技术的核心是静态图像连续播放，其基于视觉滞留、摄影术与放映术三大原理。视觉滞留现象揭示了影像在视网膜上的短暂保留，为电影中的连续运动提供了理论支撑。19世纪摄影术的发展，特别是连续拍摄技术的突破，如马莱的摄影枪（如图1-8所示），为动态影像的记录铺平了道路。而卢米埃尔兄弟的活动电影机（如图1-9所示），则实现了拍摄与放映的一体化，极大地推动了电影的普及与发展。

电影作为新兴的艺术形式，深刻改变了人们的娱乐方式，提供了前所未有的视听盛宴，成为大众休闲的首选。它不仅记录着生活的瞬间，更通过精彩的故事与鲜明的角色传递社会价值观，激发观众的深思，如《教父》探讨权力与人性，《辛德勒的名单》彰显人性光辉。

电影产业蓬勃发展，构建了一个庞大的经济体系，涵盖了制作、发行、放映等多个关键环节，不仅促进了就业与经济增长，还为广告、旅游等相关产业带来了丰富的商机，进一步加速了社会经济的多元化发展。

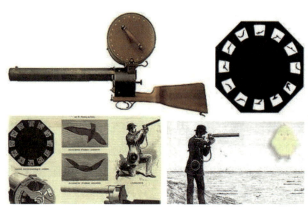
图 1-8 马莱的摄影枪

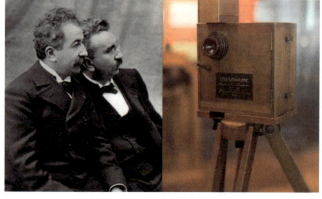
图 1-9 卢米埃尔兄弟的活动电影机

2. 传统影视技术的成熟

传统影视技术的成熟是电影艺术发展历程中的一个重要里程碑，它极大地丰富了电影的表现力和观赏性，推动了电影工业的标准化、规模化生产，并促进了电影类型的多样化。

彩色电影与声音技术的出现是影视技术成熟的重要标志。彩色胶片的发明使得电影画面更加丰富多彩，能够更真实地还原现实世界的色彩，极大地增强了观众的视觉体验。同时，有声电影的诞生彻底变革了电影的呈现方式，通过声音元素的融入，电影能够更深刻地表达情感、塑造角色，使观众更加沉浸于故事情节之中。这些技术成果的实现不仅依赖于科技进步，更离不开电影制作人员的不懈努力和创新精神。

宽银幕技术的发展以及特效制作的初步探索，进一步提升了电影的艺术表现力。宽银幕电影通过拓宽画面的宽度和视野，为观众带来了更加震撼的视觉效果，增强了影片的沉浸感和临场感。而特效制作的初步尝试，如光学特效等，则为电影创作者提供了更为丰富的创作手段，使电影能够呈现出更加复杂多变、异彩纷呈的视觉效果，满足了观众对于奇幻、科幻等类型电影的想象和期待。

技术革新对电影行业产生了深远的影响。随着影视技术的不断成熟，电影工业逐渐实现了标准化、规模化生产，显著提高了制作效率和质量。同时，电影类型的多样化也得到了极大的推动，从最初的剧情片、喜剧片等传统类型，发展到如今的动作片、科幻片、动画片等多种类型并存的繁荣局面。这些变化不仅极大地丰富了电影市场，也为观众提供了更加多元化的观影选择。

3. 数字影视技术的兴起

（1）数字化进程。

数字影视技术的兴起始于模拟信号向数字信号的转换，如图 1-10 所示。这一转变不仅显著提升了影像的清晰度和稳定性，还极大地提高了后期制作与传输的效率。随着数字摄影机的问世，电影制作正式迈入了一个全新的数字时代。这些摄影机能够直接录制数字信号，从而避免了传统胶片摄影机在冲洗、剪辑等过程中可能产生的损耗和不便。

（2）关键技术。

①高清技术：高清技术的迅猛发展是数字影视技术发展的一个重要里程碑。高清影像的分辨率和色彩深度远超传统影像，为观众带来了更加细腻且逼真的视觉体验。高清技术的普及不仅显著提升了电影的制作质量，也加速了电视、网络视频等多媒体平台的发展进程。

②非线性编辑系统：非线性编辑系统的出现彻底颠覆了传统的线性编辑方式，如图1-11所示。该系统使编辑者能够在计算机上自由组合、剪辑和修改素材，极大地增强了编辑的灵活性和效率。此外，非线性编辑系统还提供了丰富多彩的特效和滤镜功能，使得电影制作者能够创造出更多样化和富有创意的视觉效果。

图1-10 模拟信号向数字信号的转换

图1-11 非线性编辑系统

③数字特效技术：数字特效技术的迅猛发展是数字影视技术的另一大亮点。借助计算机生成图像（CGI）和后期合成技术，电影制作者能够制作出传统拍摄手段难以实现的视觉效果。这些特效不仅增强了电影的观赏性和震撼力，还为电影创作者提供了更为广阔的创作可能性和想象空间。

（3）社会影响。

数字影视技术的兴起对传统影视产业产生了巨大的冲击与融合效应。一方面，数字技术降低了电影制作的成本和门槛，使得更多独立制片人和创作者能够涉足电影制作领域；另一方面，数字技术也推动了电影产业的转型升级和融合发展，促进了电影与其他产业的跨界合作与资源共享。

在创作模式方面，数字影视技术带来了深刻的变革。传统电影制作需要大量实景拍摄和实物道具，而数字影视技术使得电影制作得以在虚拟环境中进行，从而降低了制作成本和风险。此外，数字影视技术还显著提升了电影制作的灵活性和效率，为创作者提供了更多的创作自由度和可能性。

4. 现代影视技术的多元化发展

现代影视技术的多元化发展正引领着影视行业迈入一个全新的时代。其中，超高清技术、新兴技术的应用，以及技术与艺术的深度融合，共同推动了影视创作内容的多样化和表现力的显著提升。

（1）超高清技术。

随着科技的进步，4K、8K 超高清技术已逐渐普及并广泛应用于影视制作领域。这些技术通过大幅提升画面分辨率和色彩深度，为观众带来了更加细腻、逼真的视觉盛宴。超高清技术不仅显著提升了电影的画质，还推动了电视、网络视频等多媒体平台的蓬勃发展，让观众在家中就能享受到接近影院级别的观影效果。

（2）新兴技术的应用。

虚拟现实（VR）、增强现实（AR）等新兴技术在影视制作中展现出了巨大的应用潜力。VR 技术允许观众通过佩戴 VR 设备，沉浸式地体验虚拟场景，并与虚拟角色进行互动，为观众带来了前所未有的观影体验。AR 技术则将虚拟信息叠加在真实场景之上，使拍摄人员能够在实际拍摄中实时观察到虚拟物体的位置和移动轨迹，从而大大提高了拍摄的准确性。此外，3D 打印技术也在影视制作中得到了广泛应用，为道具、场景等制作提供了更加便捷、高效的解决方案。

（3）技术与艺术的结合。

现代影视技术的发展不仅提升了影视作品的画质和制作效率，还极大地促进了影视创作内容的多样化和表现力的提升。新技术为创作者提供了更为丰富的创作手段和可能性，使他们能够更加自由地表达创意。例如，通过虚拟现实技术，创作者能够构建出传统拍摄手段难以实现的复杂场景；而数字特效技术则让创作者能够创造出令人惊叹的视觉效果和奇幻场景。这些技术的应用不仅极大地丰富了影视作品的视觉表现力，还显著提升了观众的观影体验和满意度。

5. 未来展望

未来影视技术将朝着全息投影、人工智能等前沿方向不断发展，这些新技术将深刻影响影视制作、发行以及观影模式。全息投影技术有望打破传统屏幕的束缚，实现三维立体影像的全方位、多角度展示，为观众带来前所未有的沉浸式观影体验。而人工智能在影视领域的应用将更加广泛且深入，从内容创作、后期制作到个性化推荐，都将显著提升效率与精准度，推动影视行业向智能化、个性化的新时代迈进。

三、学习任务小结

通过本次课程的学习，同学们对影视技术发展的脉络有了清晰的把握。从早期胶片时代的种种局限，到现代数字影视技术的巨大飞跃，每一步都见证了技术如何强有力地拓宽影视艺术的边界。大家不仅深入了解了关键技术的诞生背景与广泛应用，还深刻体会到技术创新对影视创作、传播方式以及观众体验所带来的深远影响。此次学习极大地激发了同学们探索影视技术的热情，也促使大家深入思考如何在未来的影视创作中灵活运用新技术，以更加丰富的形式和更加深刻的内涵去讲述故事，共同推动影视艺术不断向前发展。

四、课后作业

（1）请撰写一篇关于影视技术发展史的小论文，该论文应涵盖影视技术发展过程中的关键节点、各个时期的技术特点，以及这些技术对影视行业产生的深远影响。

（2）请对一种新兴影视技术（例如 VR 技术）进行深入调研，分析该技术的核心原理、当前的主要应用场景，以及其在未来的发展趋势和潜力，并据此撰写一份详细的报告。

项目一 数字影视概述

数字影视的分类

教学目标

（1）专业能力：使学生熟悉数字影视的多种分类方式，能够准确识别并阐述不同类型数字影视的特点及其应用场景。

（2）社会能力：引导学生深入思考不同类型数字影视对社会价值观、文化传播以及公众认知所产生的影响。

（3）方法能力：通过学习数字影视的分类，提升学生的归纳总结能力、分类辨析能力以及对影视作品的批判性思维能力。

学习目标

（1）知识目标：全面掌握数字影视的主要分类方法，了解各类数字影视的定义、特点以及典型代表作品。

（2）技能目标：根据给定的数字影视作品，准确判断其所属类型，并分析该类型的特点。同时，具备对比不同类型数字影视在制作手法、传播方式以及受众特征方面差异的能力。

（3）素质目标：培养学生的审美鉴赏能力和创新意识，使其深刻理解数字影视在文化传承与创新中的重要作用。同时，增强学生的社会责任感和对数字影视行业的使命感。

教学建议

1. 教师活动

（1）详细阐述数字影视的分类标准，并结合具体案例深入分析各类别的特点。

（2）组织学生观赏不同类型的数字影视片段，并引导学生探讨其特点及相互之间的差异。

（3）开展小组合作活动，要求学生将特定的数字影视作品进行分类，并清晰阐述分类的依据和理由。

2. 学生活动

（1）认真学习并掌握数字影视的分类知识，详细记录不同类型的特点及代表作品。

（2）积极参与小组讨论，勇于表达自己的观点和见解，深化对数字影视分类的理解。

一、学习问题导入

同学们，大家好！本次课我们将共同学习数字影视的分类。在当下这个数字化时代，影视行业已经发生了翻天覆地的变化。数字影视凭借其丰富的表现形式、多样的传播渠道以及广泛的受众群体，成为我们生活中不可或缺的一部分。然而，数字影视的类型繁多，不同类型的数字影视在制作方式、表现手法以及受众定位等方面都存在着显著的差异。只有深入了解这些分类，我们才能更好地欣赏、分析和创作数字影视作品。

为了更透彻地理解数字影视的分类，我们将借助具体的案例分析来深入探讨不同类型数字影视的特点及其应用场景。在案例分析的过程中，希望大家能够积极思考，准确判断每个案例所属的数字影视类型，并总结该类型的特点和优势。同时，也欢迎大家结合自己的观影经验，分享对不同类型数字影视的感受和见解。接下来，就让我们一同探讨数字影视的主要分类方法吧。

二、学习任务讲解

1. 数字影视分类概述

数字影视的核心特质在于其"数字性"，这标志着从制作、后期处理直至最终呈现，数字技术都贯穿其中并发挥着关键作用。接下来，我们将深入剖析数字影视的几大核心分类，这些分类不仅彰显了技术的革新，也映射出观众需求的多元化以及影视文化的蓬勃发展。

（1）按媒介平台分类。

依据媒介平台的不同，影视作品展现出了多样化的传播形态与鲜明特点，从而满足了不同受众群体的文化娱乐需求。

影院电影作为影视艺术的代表，以其高额投资、大制作的豪华阵容，结合尖端的电影拍摄技术和卓越的高清画质，为观众献上了一场场震撼人心的视听盛宴。这类作品往往深入挖掘剧情，精心打造视觉效果，是导演与制作团队艺术追求的集中展现。影院所独有的观影环境，如巨大的银幕、震撼的环绕音效等，更是将电影体验推向极致，成为人们休闲娱乐的首选，如图1-12所示。

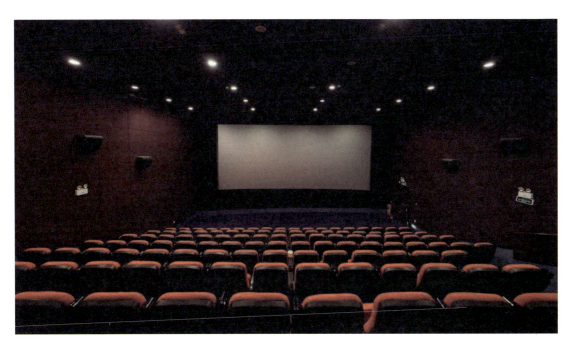

图1-12 影院

电视剧凭借其丰富多样的内容和连贯的剧情，成为家庭娱乐不可或缺的一部分。无论是引人入胜的连续剧，还是紧凑精炼的季播剧，都以其独特的叙事手法和深刻的情感共鸣，吸引了广泛的观众群体。随着网络平台的蓬勃发展，电视剧的观看方式也变得更加灵活与便捷，观众能够随时随地通过电视或移动设备追剧，享受连续剧带来的持久陪伴与情感慰藉。

网络电影与微电影则代表着互联网时代影视领域的新潮流。这类作品内容广泛，形式灵活多变，且制作成本相对较低，因此更容易吸引年轻创作者和独立制片人的青睐。它们以网络平台为主要传播阵地，借助互联网的强大传播力，迅速覆盖全球观众。网络电影与微电影往往以短小精悍著称，能够迅速吸引观众的注意力，并在社交媒体上掀起热议。

而短视频则完美适应了现代人快节奏的生活方式。它以极短的时长和精炼的内容，迅速传递信息或表达情感，充分满足了人们在碎片化时间内的娱乐需求。短视频平台如抖音、快手等（如图1-13所示），凭借其强大的社交功能，使短视频成为当下备受欢迎的娱乐方式之一。短视频的兴起不仅极大地丰富了人们的文化生活，也为内容创作者提供了广阔的展示舞台和商业机遇。

图1-13 快手、抖音短视频和西瓜视频

（2）按制作形式分类。

影视作品按照制作形式进行分类，展现了创作过程中多样化的技术手段与艺术风格，为观众带来了丰富多彩的视觉盛宴。

实拍影片作为影视制作中最传统且基础的形式，完全依赖于实景拍摄和真实演员的精湛演技。这种制作方式力求最大限度地还原现实世界的场景与情感，让观众沉浸其中，感受到强烈的真实感和代入感。在拍摄过程中，实拍影片需要精心策划场景布置、灯光效果、摄影构图等各个环节，以确保最终画面的高质量和故事的流畅性。同时，演员的表演也是实拍影片成功的关键所在，他们通过情感投入和角色塑造，引起观众的情感共鸣。

动画影片则是一种充满无限想象力和创造力的制作形式（如图1-14所示）。它利用计算机生成图像（CGI）来打造影视作品，无论是二维动画还是三维动画，都能以独特的艺术风格和视觉效果吸引观众的眼球。动画影片不受现实世界的束缚，可以自由地创造角色、场景和世界观，为观众带来前所未有的视觉震撼和情感体验。同时，动画影片也注重故事性的构建和情感表达，通过精心编排的剧情和角色关系，引导观众深入理解并感受作品所蕴含的主题思想。

图 1-14 动画影片

合成影片是实拍与计算机生成图像（CGI）技术相结合的产物，如图 1-15 所示。这种制作形式在近年来尤为盛行，特别是在特效大片中得到了广泛运用。合成影片借助后期制作技术，巧妙地将实拍场景与虚拟元素融合在一起，创造出令人叹为观止的视觉效果。无论是宏大的场景构建、逼真的特效展现，还是精细入微的细节处理，都彰显了合成影片在技术与艺术层面的卓越成就。合成影片不仅为观众带来了前所未有的视觉冲击，还推动了影视制作技术的持续创新与发展。

图 1-15 合成影片

（3）按内容题材分类。

影视作品按内容题材分类，犹如一幅幅五彩斑斓的画卷，为观众展现了丰富多彩的故事世界与情感体验。每一种类型都独具魅力，并拥有其独特的表现手法，吸引着不同兴趣和偏好的观众群体。

动作片以其紧张激烈的打斗场面和惊心动魄的冒险情节而著称。这类影片往往充满了力量与速度的较量，主角们凭借超凡的武艺、高科技的武器或巧妙的策略，克服重重难关，最终达成目标。动作片不仅让观众在视觉上获得极大的满足，更在情感上激发了人们对勇气、正义和胜利的渴望与向往。

爱情片则以细腻入微的情感描绘和人物关系构建为核心。这类影片通过讲述男女主角之间的爱情故事，展现了爱情的甜蜜、苦涩、挣扎与坚守。爱情片注重人物内心的刻画与情感的交流，让观众在感动之余也能反思自己的情感世界。无论是初恋的青涩、热恋的炽热，还是长久陪伴的温馨，爱情片都能触动人心最柔软的部分。

科幻片是探索未知世界的窗口。它以未来科技、外星生命或奇幻设定为背景，构建了一个个超越现实的故事世界。科幻片不仅让观众享受到视觉上的奇幻体验，更在思想上引发人们对科技、人性、宇宙等问题的深刻思考。科幻片中的创意与想象常常令人叹为观止，它们为我们打开了一扇通往未来的大门。

喜剧片则是轻松愉快的娱乐方式。它以幽默、讽刺或滑稽等元素为主要表现手法，通过夸张的情节和人物塑造，让观众在欢笑中放松心情、释放压力。喜剧片往往具有鲜明的时代特色和地域文化烙印，它们以独特的方式反映社会现实和人性弱点，让观众在娱乐的同时也能感受到生活的智慧与哲理。

纪录片则是一种真实记录世界的方式。它注重真实性和客观性，通过镜头记录真实的事件、人物或景象。纪录片不仅让观众了解到世界的多样性和复杂性，更在情感上激发人们对生命、自然和社会的敬畏与关怀。纪录片中的每一个镜头、每一段解说都是对真实世界的忠实反映与深刻解读。

此外，影视作品还包括恐怖片、悬疑片、音乐片等多种类型。这些类型各具特色、风格多样，满足了不同观众的观影需求和审美偏好。无论是寻求刺激的恐怖片爱好者，还是追求智慧与推理的悬疑片粉丝。或是热爱音乐与舞蹈的音乐片追随者，都能在影视作品的海洋中找到属于自己的那份感动与共鸣。

2. 案例分析

在数字影视的广阔天地里，对不同类型作品进行案例分析，能够深刻揭示其制作形式、内容题材及媒介平台的多样性和复杂性。

以动作片《速度与激情》系列为例，其制作形式高度依赖于实拍与特效合成的精妙结合。影片中，高速追逐、惊险碰撞等场面经由精心设计的实拍与后期特效的双重加持，营造出震撼人心的视觉冲击力。内容题材上，该片聚焦于团队间深厚的情谊与超越极限的挑战，巧妙融合了动作、冒险与友情等多重元素，因而深受全球观众的青睐。媒介平台方面，从影院首映到流媒体平台的广泛传播，彰显了其强大的跨平台影响力。

再看爱情片《爱乐之城》，该片以实拍为主，凭借细腻的表演和精美的布景，讲述了一段关于梦想与爱情的动人故事。内容题材上，它聚焦于艺术家的不懈奋斗与爱情的甜蜜和苦涩，情感真挚，动人心弦。媒介平台上，除了影院上映外，该片在网络上同样收获了极高的关注度和热议，成为爱情片领域的经典之作。

纪录片《地球脉动》则充分展示了纪录片制作的高超技艺与独特魅力。通过实地拍摄与精湛的后期制作，该片生动呈现了地球上壮丽的自然景观与丰富的生物多样性，内容题材上兼具教育意义和观赏性。媒介平台上，它在电视台与网络平台同步播出，吸引了广泛的观众群体，产生了深远的社会影响。

三、学习任务小结

通过本次课程的学习,同学们对数字影视的分类有了更加全面且深入的理解。同学们不仅掌握了数字影视的分类形式,如动画电影、真人特效电影、纪录片、网络短剧与微电影以及互动影视等,还深刻领悟到了每一类数字影视作品所蕴含的独特魅力及其技术应用。在课程进行中,同学们积极踊跃地参与讨论,分享了各自对于数字影视分类的独特看法和深刻见解,展现出了浓厚的兴趣与敏锐的洞察力。同时,大家也充分意识到了数字影视技术的持续创新与发展对于推动影视行业变革、丰富文化表达方式的重大意义。通过本次学习,同学们不仅收获了宝贵的知识,更激发了对数字影视领域的好奇心与探索欲,为未来的学习和职业发展打下了坚实的基础。

四、课后作业

(1)选取一种类型的数字影视,结合所学知识与当前市场需求,制定一份简要的制作提案。提案应包含以下要点:选题方向、内容概要概述,以及拟采用的制作形式等。

(2)观看多种不同类型的数字影视作品,深入分析这些作品在制作形式、内容题材选择,以及媒介平台传播等方面的特点和差异。完成观影后提交一份详细的观影分析报告。

学习任务（四） 创作流程

教学目标

（1）专业能力：学生能够全面了解数字影视创作从创意策划至后期制作的完整流程，涵盖剧本编写、分镜设计、拍摄、后期剪辑与特效制作等核心专业技能。

（2）社会能力：通过团队协作完成影视项目，培养学生的沟通能力、团队协作能力和项目管理能力，从而适应未来影视行业的职业需求。

（3）方法能力：引导学生运用批判性思维和创新方法解决创作过程中的实际问题，并培养自主学习和持续探索新技术、新工具的能力，以灵活应对快速变化的数字影视领域。

学习目标

（1）知识目标：理解并掌握数字影视创作的基本概念、整体流程及各阶段的关键要素。

（2）技能目标：能够熟练掌握影视创作所需的软件和技术，独立完成从前期策划到后期制作的各项任务。

（3）素质目标：培养学生的创新思维、团队合作精神和项目管理能力，同时提升艺术审美能力和批判性思维能力。

教学建议

1. 教师活动

（1）教师收集并展示一系列优秀的短视频作品，引导学生从剪辑技巧、创意构思、视觉美感等多个维度进行深入分析。通过对比讲解，提升学生的视频审美素养，并激发学生的艺术想象力和创新潜能。

（2）教师精选具有代表性和启发性的视频剪辑案例，不仅注重技术层面的讲解，如镜头切换、色彩调整、音效搭配等，还深入挖掘案例背后的创作动机、文化意义及情感表达，以此传递积极向上的创作理念和社会价值，培养学生的社会责任感和文化自觉。

（3）教师积极与学生互动，鼓励学生提问与分享，以培养他们的独立思考和问题解决能力。

2. 学生活动

（1）每个小组需共同策划视频主题、撰写剧本、分配角色、进行拍摄与剪辑，最终呈现一部完整的视频作品。此过程旨在锻炼学生的视频剪辑技能、艺术表达能力以及团队协作能力，让学生在实践中学习，在学习中成长。

（2）学生在课堂上分享策划和创作的成果，并进行相互评价。

一、学习问题导入

同学们，大家好！本次课我们将学习并了解数字影视创作的流程。从灵感火花初现，到影片在银幕上璀璨绽放，每一步都凝聚着创作者的心血与智慧。今天，我们将深入探索数字影视创作的全貌，从创意的萌芽到剧本的精心雕琢，从镜头的精准捕捉到后期的神奇加工，每一个环节都将是我们共同学习与成长的见证。我们将全面了解影视创作的流程，不仅学习技术层面的操作技巧，比如拍摄设备的运用、剪辑软件的熟练掌握，更将深入探讨艺术层面的构思与创新，比如如何以独特的视角讲述故事，如何用镜头语言深深触动人心。

本次学习任务：数字影视创作流程。

操作要求具体如下：

1. 构思创作

在项目启动之初，需深入探索并明确影视作品的核心理念与故事脉络。通过头脑风暴、市场调研和观众分析，构建一个独特且引人入胜的创意框架。设定清晰的情节走向、角色设定及视觉风格，确保作品既满足市场需求，又能深刻触动人心。

2. 现场规划

进入拍摄准备阶段后，应精心规划拍摄场景、时间安排及人员分工。确保每个场景的光线、布景、道具均符合剧本要求，并制订详尽的拍摄计划，以应对可能出现的意外情况。对于特殊效果或复杂场景，应提前安排专业团队进行预演和调整，确保拍摄过程顺利进行。

3. 编辑准备

在收集完所有拍摄素材后，需进行初步的筛选和整理。熟悉编辑软件的功能与操作，为后期制作打下坚实基础。根据剧本和构思，制定编辑大纲，规划影片的节奏、过渡及音效等细节。同时，准备好字幕、配音等辅助素材，为影片增添更多层次和深度。

4. 提交与反馈

将以上内容均以策划书的形式提交，并根据该策划书制作幻灯片，用于课堂讲解。

二、学习任务讲解

1. 构思创作

（1）小组讨论：确定影片的基本形式，是故事片、宣传片还是其他类型的影片。

（2）核心理念与故事脉络：项目启动之初，首要任务是明确影片的核心主题和传达的信息。通过深入思考和广泛讨论，构建一个独特且引人入胜的故事框架。

（3）头脑风暴与市场调研：利用头脑风暴激发创意，同时结合市场调研了解观众喜好和行业趋势，确保作品既新颖又具备市场潜力。

（4）创意框架与细节设定：基于上述分析，设定清晰的情节走向、角色性格及视觉风格，确保每个元素都能服务于整体故事，共同构建出一个完整而动人的世界。

2. 现场规划

（1）场景与资源准备：根据剧本需求，精心挑选或搭建拍摄场景，确保光线、布景、道具等细节均符合剧情设定。

（2）时间安排与人员分工：制定详细的拍摄时间表，明确各岗位职责，确保拍摄过程高效有序。同时，预留足够的时间以应对不可预见的情况。

该部分建议以表格的形式呈现，如表 1-1 所示。

表 1-1 人员分工

剧组部门	工作小组	主要人员
制片部门	制片组	执行制片人、制片主任、制片副主任、现场制片、外联制片、会计、出纳等
	剧务组	剧务主任、剧务、剧务助理、场务组长、场务
	后勤组	医生、厨师、司机
导演与演员部门	导演组	导演、执行导演、副导演、导演助理、场记、统筹
	演员组	演员组长、主要演员、演员助理、跟剧演员、群众演员
	剪辑组	剪辑师、剪辑助理
	武术组	武术指导、武打演员
摄影部门	摄影组	摄影指导、摄影、摄影助理、摄影场工
	照明组	照明（灯光）师、灯光助理、照明场工、发电车司机

（3）特殊效果与预演：对于需要特殊效果的场景，提前与专业团队沟通并安排预演。通过反复调整和优化，确保最终拍摄效果符合预期。

3. 编辑准备

（1）编辑软件与技能：熟悉并掌握编辑软件的基本操作及高级功能，为后期制作奠定坚实基础。

（2）编辑大纲：对剧本内容进行细致罗列，并对故事结构进行深刻剖析与再创造。在编辑大纲中，我们明确了影片的起承转合，精准定位了每一个重要情节节点，并为其赋予了相应的视觉和情绪表达目标。

（3）影片节奏确定：这涉及对剧情张力的精准把控，既要避免节奏拖沓导致观众失去兴趣，也要防止节奏过快让观众难以跟上故事步伐。我们应仔细分析每个场景的情感色彩和叙事功能，通过精心选择剪辑点和调整镜头长度，营造出跌宕起伏、引人入胜的观影体验。

（4）过渡的流畅性：确定相关剪辑技巧和视觉元素，如画面渐变、镜头切换、音效铺垫等，并精心设计自然而不突兀的过渡效果，确保影片的流畅性和观赏性。

（5）音效：根据剧情需要和场景氛围，挑选或创作合适的音效素材，如背景音乐、环境声效、角色配音等，并细致规划它们在影片中的布局和呈现方式。

（6）字幕与配音：准备字幕文件和配音内容，确保与影片内容紧密配合。

4. 提交与反馈

（1）策划书撰写：将上述构思创作、现场规划及编辑准备等内容整理成一份详尽的策划书，使用 Microsoft Office Word 格式编写，确保内容清晰、逻辑严谨。

（2）幻灯片制作与讲解：基于策划书内容制作幻灯片演示文稿。在课堂上进行讲解时，结合幻灯片展示项目背景、创意亮点、拍摄计划及后期制作思路等关键信息。通过互动交流获取教师及同学的反馈意见，为后续改进提供方向。

三、学习任务小结

通过本次课程的学习，同学们将初步掌握数字影视创作从创意策划至后期制作的完整流程，涵盖剧本编写、分镜设计、拍摄、后期剪辑以及特效制作等专业技能。此过程旨在引导学生运用批判性思维和创新方法来解决创作实践中遇到的问题，同时培养他们自主学习的能力，鼓励他们持续探索新技术、新工具，以灵活应对快速变化的数字影视发展趋势。

四、课后作业

请选取一段自己拍摄的或网络上的公开素材（请确保版权合法），按照所学的基础视频剪辑流程，完成一个简短的视频剪辑项目。具体要求如下。

（1）视频主题：自选，可以是生活记录、旅行分享、技能展示等任意主题。

（2）剪辑要求。

①进行粗剪，构建出视频的基本框架。

②至少添加两种不同类型的转场效果，以提升视频的流畅性和观赏性。

③对视频进行基本的调色处理，使其色彩更加和谐统一。

④添加背景音乐和必要的音效，以增强视频的氛围和情感表达。

⑤确保视频整体流畅，无明显剪辑痕迹，呈现出专业的制作水平。

（3）提交方式：请将剪辑完成的视频文件上传至指定平台，或发送邮件给老师进行审阅。

项目二
影视策划

学习任务一 影视策划的基本内容
学习任务二 策划文案写作

影视策划的基本内容

教学目标

（1）专业能力：学生能够熟练掌握影视策划的概念，深入理解影视策划的基本要素，并熟练掌握影视策划的流程。

（2）社会能力：通过团队协作，学生能够撰写出一份具有可行性的影视策划书。

（3）方法能力：培养学生的影视作品分析能力、创意能力和写作能力。

学习目标

（1）知识目标：掌握影视策划的基本概念，深入理解影视策划的基本要素，并熟悉影视策划的流程。

（2）技能目标：能够独立完成一份具有可行性的影视策划方案。

（3）素质目标：培养创新思维与团队协作能力，全面提升在影视制作方面的综合素质。

教学建议

1. 教师活动

（1）通过展示优秀影视作品案例，引导学生深入探讨并分析其背后的策划思路和创意点，以此激发学生的兴趣和好奇心。

（2）结合教材和视频资料，对影视策划的每个环节进行深入解析，并选取不同类型的影视作品（如电影、微电影、纪录片等）作为案例，分析它们的策划成功之处和值得借鉴的经验，帮助学生理解策划在实际操作中的应用。

（3）组织学生通过小组合作的方式，明确各小组成员的职责分工，如市场调研、故事创作、预算制定、风险评估等，确保每位学生都能全程参与策划过程。

2. 学生活动

（1）在教师的引导下，积极参与案例分析，认真记录遇到的问题和学习心得。

（2）通过小组合作进行影视策划案例实训，明确个人职责，与小组成员保持密切沟通，共同讨论并解决遇到的问题，分享创意和资源。在此过程中，学会合作与沟通，提高自身的合作意识和综合素养。

一、学习问题导入

同学们,大家好!本次课我们将深入探究影视策划的内容和流程。影视策划在影视制作过程中扮演着举足轻重的角色,它能够显著提升影视节目的品质,并促进文化的传播与交流。本次学习任务旨在让大家学习如何进行影视策划,掌握影视策划的一般流程。希望大家能探索真知,通过实践获得真理。

本次学习任务具体为:某学院为了丰富学生的校园生活,增添校园的青春活力,要求学院融媒体社团策划一档校园广播站的广播节目。该广播节目的播出时间为每周一至周五下午 5 点到 6 点,要求节目内容既有趣又实用,且保持积极向上的基调。

任务目标:通过实践操作,首先明确策划目标,在达成目标的基础上,充分发挥创意,让每位同学都能亲身体验影视策划的流程,深入理解影视策划的基本要素。

二、学习任务讲解

1. 影视策划的概念

在中国影视节目持续演进的过程中,电影策划、电视策划以及视听节目策划等概念相继涌现,它们既是影视节目策划这一大范畴下的一个个"分支",也是影视节目策划发展历程中的一个个"重要阶段"。影视节目策划正是由这些基础概念逐步发展融合而成。

影视节目是指运用多种视听技巧制作的视频与音频综合产品,通过各种媒介手段公开播放,内容广泛涵盖社教、新闻、文艺等领域,以娱乐大众为主要功能,旨在丰富观众的业余文化生活。策划在影视领域的应用范围广泛,分为广义上的影视节目策划和狭义上的影视节目策划。

广义上的影视节目策划是指对影视节目编排进行的脑力与智力创作过程。狭义上的影视节目策划则是针对不同类型的影视节目展开的一系列具体策划活动。根据影视节目的定义,影视节目可分为电影(包括院线电影、网络大电影与微电影)、剧集(包括电视剧与网络剧)、综艺节目、电视社教节目、电视新闻节目、广告(包括影视广告与网络广告)以及纪录片等多种类型。

随着网络与新媒体的蓬勃兴起,以互联网和新媒体为主要传播载体的视听内容逐渐进入公众视野,与电影和电视一样,富含视听元素的网络视听节目已成为影视节目的重要构成部分,由此催生了视听节目策划。视听节目策划主要指依据目标受众及目标市场的潜在和现实需求(核心在于文化需求),在综合考量外部和内部竞争环境的基础上,构思出一个视听节目的创意方案,涵盖节目的主题内容、表现形式、传播路径和商业模式等。该方案的主体内容包含节目理念的概述、可行性分析、执行思路及流程,是一项系统工程。

2. 影视节目策划的基本要素

(1)目标。

影视节目策划本身就是影视节目或影视项目可实现的蓝图,确立目标是影视节目策划的首要步骤,因此目标成为影视节目策划的基本要素。影视节目作为一种为受众提供娱乐的精神产品和记录时代的文化载体,其生产的目标在于实现艺术价值、社会价值和商业价值的多重融合,所以影视节目策划从一开始就是围绕既定目标展开的,确立目标自然是第一步。

(2)创意。

创意是人类在大脑中构思出的与众不同且富有价值的想法。对于影视节目策划而言,策划的内容必须新颖独特,让受众感到新鲜有趣。由此可见,创意是影视节目策划的核心要素。

(3)可行性。

影视节目策划人员在构思时,可以充分发挥想象力,天马行空地构思创意,一旦将这些创意转化为策划点,就必须考虑它们在现有人力、财力和物力条件下是否有实施的可能性,因为策划最终是要落地的。

①可实现的创意。

创意能否实现是检验其质量的首要标准。如果创意无法实现,那么再出色的创意也无法转化为有效的策划。因此,创意最好在现有人力和物力条件下具备实现的可能性,否则再精彩的创意也只是空谈。

②可筹措的经费。

影视节目所筹措到的经费构成其成本,包括演职人员的薪酬、拍摄器材的购置与租赁费用、选景与布景费用、后期制作费用以及宣传发行费用等。影视节目可筹措经费的多少直接决定了项目的可行性、能否顺利进行以及能否顺利完成。

③可靠的团队。

影视节目策划是一项烦琐且复杂的工程,仅凭一人之力难以完成,通常需要各个环节的策划人员或策划团队相互协作。无论是不同的影视节目策划人员的合作,还是不同的影视节目策划团队的联手,都应具备信任意识。成员互相信任,是策划工作顺利开展并高效运行的基础。

3. 影视节目策划的一般流程

影视节目策划是一个动态展开的过程,尽管影视节目种类繁多,但其策划过程仍遵循一定的普遍规律。这些客观规律为构建影视节目策划的一般流程提供了理论基础。影视节目策划的一般流程涵盖确定策划范围、制定策划策略、设计和实施策划方案,以及分析和总结策划方案。

(1)确定影视节目策划的范围。

影视节目策划人员主要依赖信息采集来确定策划的范围。信息采集分为前期和后期两个阶段。前期信息采集主要包括收集选定影视项目的基本信息和同类影视项目的相关信息等。后期信息采集则侧重于对前期采集的信息进行筛选,以排除影视项目中的不确定因素,进一步优化和提升节目内容。信息采集的方法包括直接调查法、实地勘测法、资料收集法等。

(2)制定影视节目策划的策略。

在完成信息采集后,影视节目策划人员根据这些信息制定相关策略。

①解读并确立主题。

影视节目的主题是其表述的中心内容和核心理念。通过深入解读主题,策划人员能更全面地了解影视节目的各部分内容,从而明确策划的范围。一个恰当的主题能有序地整合信息采集阶段收集的素材,避免内容杂乱无章。

②规划并设计时间。

影视节目策划人员应合理规划影视项目从启动到完成的每个环节(包括前期准备、剧本创作、剧组筹建、拍摄、后期制作及宣传发行等)所需的时间,并对整个项目的总时间进行预估。

(3)设计和实施影视节目策划方案。

①设计策划方案。

设计策划方案时应考虑三个核心问题:策划主体(即为谁而策划),策划内容(即策划要做什么)以及资源配置(即策划中人力、财力与物力的分配)。

②评估并确定策划方案。

对策划方案的评估可从目标评估、限制性因素评估、潜在问题评估等方面进行。若这些评估均无异议，则可确定策划方案并进行报批。

③试行策划方案。

策划方案报批通过后，即可试行。在试行过程中，策划人员应密切关注并记录出现的问题。试行策划方案有助于提前发现并解决问题。

（4）分析和总结影视节目策划方案。

①策划人员或策划团队总结。

策划方案试行后，策划人员应总结试行过程中出现的问题，给出合理解释并采取预防措施。在此基础上，完善策划方案的细节，并接受业内专家和社会公众的评议。

②业内专家评议和社会公众评议。

不同规模和级别的影视项目会吸引不同规模的业内专家和社会公众评议阵容。这些评议人员会对策划方案提出意见和建议。业内专家主要由影视行业的专业人员组成，他们能以专业知识对策划方案进行评议，提供专业和理性的反馈。社会公众评议是指广泛公众的意见和评议，表示众人共同的看法。

③信息反馈与意见汇总。

经过业内专家和社会公众评议后，策划人员应将收到的反馈信息进行汇总、分析与总结，并进一步完善策划方案，撰写出详细的评估分析报告。

三、学习任务小结

通过对本任务的学习，同学们了解了影视策划的概念，掌握了影视策划的基本要素及其流程，并能够撰写简单的影视策划方案。学习影视策划不仅是一次理论知识的积累，更是一个培养实践能力和创新思维的过程。掌握影视策划的基本要素和流程，可以为同学们未来在影视行业或相关领域的发展打下坚实的基础。

四、课后作业

以小组为单位，撰写一份影视策划书。该影视节目的目标受众为15～32岁的青年群体，要求影视内容能够丰富人们的业余生活，传递正能量。

策划文案写作

教学目标

（1）专业能力：确保学生能够熟练掌握影视策划的基本概念，深入理解影视策划的基本要素，并全面掌握影视策划的流程。

（2）社会能力：通过团队协作的方式，使学生能够撰写出一份具有实际可操作性的影视策划书。

（3）方法能力：着重培养学生的影视作品分析能力、创意构思能力以及书面表达能力。

学习目标

（1）知识目标：学生应掌握影视策划的基本概念，理解其基本要素，并熟悉影视策划的整体流程。

（2）技能目标：学生能够独立完成一份具有可行性的影视策划方案，展现其实际操作能力。

（3）素质目标：通过学习和实践，培养学生的创新思维和团队协作能力，全面提升学生在影视制作领域的综合素质。

教学建议

1. 教师活动

（1）通过精选经典的影视作品作为教学案例，引导学生深入探讨影视策划的重要性，以激发学生的学习兴趣。同时，分析这些案例的策划思路、成功要素及存在的不足之处，以此提升学生的分析能力和批判性思维。

（2）组织学生开展小组讨论，明确影视项目的主题，并合理分配任务，着手撰写策划书。在学生实践过程中，教师应提供必要的指导和支持，鼓励学生大胆发挥创意，勇于面对并解决实际问题。

2. 学生活动

（1）在教师的悉心引导下，积极参与影视策划文案的案例分析，认真记录学习过程中遇到的问题及个人学习心得，以便后续深入学习和反思。

（2）在小组讨论中，学生应主动发言，积极分享自己的影视策划文案观点和创意，与小组成员共同探讨问题，集思广益，共同寻找解决问题的最佳方案。

一、学习问题导入

同学们，大家好！本次课程我们将深入探究影视策划文案的写作。在影视制作中，影视策划文案扮演着举足轻重的角色。作为影视项目的创意起点，策划文案为整个项目构建了一个概念框架和故事蓝图。通过文案，我们能够清晰地界定影视项目的目标受众、市场定位以及预期效果，从而确保项目能够贴合市场需求，实现投资回报。总而言之，影视策划文案是影视项目成功的基石，它贯穿于项目的整个生命周期，对项目的方方面面都产生着深远的影响。

二、学习任务讲解

影视策划文案是确保影视项目从概念到完成每个环节都能精准执行的关键文档。它不仅涉及创意的构思，还涵盖项目的实际操作和管理。

1. 策划思路

策划思路是影视项目成功的基石。它要求策划者明确项目的核心理念，这包括项目的核心价值观、主旨和愿景。同时，确定创意方向也至关重要，它关乎如何将核心理念转化为具有吸引力的故事和表现形式。在这一阶段，对原始素材的深入理解和创意的发挥是关键任务，需要策划者具备敏锐的洞察力和丰富的想象力。

2. 内容提要

内容提要部分要求策划者能够简洁明了地概述项目的主题、背景、目标受众和预期效果。主题是项目的核心思想，背景提供了项目的情境和环境，目标受众明确了项目旨在影响的观众群体，而预期效果则是对项目完成后可能产生影响力的预测，这有助于在项目初期就设定明确的目标和期望。

3. 节目设定

节目设定环节是对影视项目具体内容的详细规划，包括节目的名称、类别、主旨、目标、定位、形态、内容、特色和风格等。这些元素共同构成了节目的独特地位和市场竞争力。节目名称应具有吸引力和辨识度，类别和形态决定了节目的基本结构和表现形式，而特色和风格则体现了节目的个性。

4. 摄制策略

摄制策略涉及节目制作的实际操作层面，包括主持人的选择、节目顾问的聘请、创作思路的明确、节目要求的制定、整体目标的设定、节目包装的设计、制作设备的配置、节目标准和制播周期的规划以及工作人员的配置等。这一阶段要求策划者具备专业的制作知识和丰富的实践经验。

5. 行销宣传

行销宣传是影视项目成功不可或缺的重要组成部分，它涵盖对节目优势的分析、市场分析、广告市场分析、宣传片规划、预告片规划以及宣传推广规划等多个方面。这一阶段要求策划者能够精准把握市场动态，制定出行之有效的宣传策略，以提升项目的市场影响力。

（1）文案撰写能力。

文案撰写能力是影视策划文案的基石，它要求策划者具备扎实的文字功底和卓越的创意构思能力。文案不仅要准确传达项目的核心信息，还要富有吸引力和说服力，能够激发观众的兴趣并引发情感共鸣。

（2）视觉表达力。

视觉表达在影视策划项目中扮演着至关重要的角色。视觉表达力要求策划者在广告创意、影像影片创作、多媒体展示等方面展现出独特的创意能力。它不仅关乎画面的美感，更在于如何通过视觉元素巧妙地讲述故事并传达深刻情感。

（3）市场洞察力。

市场洞察力是策划者必须具备的核心能力之一，它涉及对市场趋势的敏锐捕捉和对目标受众需求的深刻理解。具备全局性策略思考能力的策划者能够从宏观角度出发，制定出既符合市场规律又满足观众期待的策划方案。

（4）沟通与提案能力。

沟通与提案能力是策划者在项目推进过程中不可或缺的技能。这要求策划者能够有效地与团队成员、合作伙伴及客户进行沟通交流，清晰地阐述自己的想法和计划，并能够迅速做出有利于项目推进的明智决策。

（5）团队协作能力。

团队协作能力对于确保项目的顺利进行至关重要。策划者需要具备出色的流程控制能力和团队组织协调能力，以确保项目的各个环节能够高效协同运作，按时按质完成既定目标。

6. 格式要求

影视策划文案的格式是其专业水准的直接体现。一个标准的策划文案通常包含封面、目录、引言（或定义）、一句话简介、一页纸概述、个人阐述、故事世界描述、基调、题材与风格、详细概述以及未来续集概述等部分。这些格式要求确保了文案的清晰度和条理性，使读者能够迅速把握项目的核心要点。

除了上述基本内容，影视策划文案还可能涵盖概念艺术展示、项目策划案的标准以及清晰的信息呈现等其他关键要素。这些要素进一步充实和完善了策划文案，使其更加全面且专业。

在撰写影视策划文案时，策划者应始终秉持内容的简洁性和专业性原则，确保信息条理清晰且易于理解。一个精心构思的影视策划文案通常应控制在 5~15 页的篇幅内，这样既保证了内容的深度，又避免了冗长和复杂，从而更有效地推广影视项目。

三、学习任务小结

影视策划方案为整个影视项目提供了详细的规划和指导，包括主题选择、故事情节、角色设定、场景规划等，确保创作团队在明确的方向下进行工作。通过策划方案，可以明确项目所需的资源，并据此进行有效的资源整合和分配。这是确保项目成功实施和推广的关键文档。通过本任务的学习，同学们了解了影视策划方案的内容和撰写流程，为同学们更深入地了解影视策划提供了依据。

四、课后作业

为了丰富职校学生的校园生活，增添校园生活乐趣，建设校园文化，学校拟在每周二、周四下午 5 点—6 点设置一档电视新闻节目。该节目主要针对 15～19 岁的职业学校的学生，请同学们以小组为单位，为职业学校的校园电视新闻节目撰写一份策划书。

项目三
故事与分镜头脚本

学习任务一　故事大纲
学习任务二　镜头
学习任务三　分镜头脚本

学习任务一 故事大纲

教学目标

（1）专业能力：学生能够熟练掌握故事大纲编写的基本原则与技巧，包括确定核心创意、设定故事环境、划分人物命运和情感阶段、匹配大事件、串联故事情节、设计开头等，以创作出流畅且连贯的故事大纲。

（2）社会能力：通过团队协作，学生能够有效沟通故事大纲的创意与意图，共同解决创作过程中的问题，从而提升团队合作能力与社会适应能力。

（3）方法能力：培养学生分析故事大纲的能力，使其能够灵活运用所学知识，创新性地运用不同的撰写手法来表达作品，同时掌握自主学习和持续更新故事大纲编写方法的能力。

学习目标

（1）知识目标：掌握故事大纲编写的理论方法，了解不同编写方式及其效果。

（2）技能目标：能够熟练运用故事大纲编写的技巧，实现语言的流畅与情感的准确表达。

（3）素质目标：培养创新思维与团队协作能力，提升在故事大纲编写过程中的综合素质。

教学建议

1. 教师活动

（1）收集并展示一系列优秀的故事大纲作品，深入分析其编写技巧与创意构思，旨在提升学生的文学素养，并激发学生的艺术想象力和创新潜能。

（2）精心挑选具有代表性和启发性的故事大纲案例，不仅讲解技术层面的创作手法，还深入挖掘其背后的创作故事、文化寓意及情感传递，以此传递积极向上的创作理念和社会价值观。

2. 学生活动

（1）组织学生进行故事大纲作品的赏析与实践项目，通过团队分工合作，共同策划并呈现作品。此过程旨在锻炼学生的故事大纲编写技能、艺术表达能力及团队协作能力。

（2）在教师的指导下，参与系统性的故事大纲编写实操训练。从基础操作入手，通过大量的实践，确保每位学生都能熟练掌握故事大纲编写技能，为未来的创作打下坚实基础。

一、学习问题导入

同学们，大家好！本次课我们将深入探索影视制作中一个至关重要的领域——故事大纲。在数字影视策划与制作中，故事大纲扮演着举足轻重的角色。它通常被定义为整个长篇影视剧的立意、人物设定、结构布局以及大事件等核心元素的集中呈现，并在相对稳固的基础上指导编剧进行创作。一个成功的故事大纲不仅能助力编剧理清创作思路，确保剧本在创作过程中的连贯性，还能向投资方、播出方或广告商等潜在合作伙伴展现项目的核心价值与独特魅力。

值得注意的是，在撰写故事大纲时，我们应遵循一定的原则。比如，要紧密围绕核心创意进行扩展，使用简洁明了的语言，避免使用生僻词汇，以确保文字的可读性和吸引力。同时，我们还应适当润色文字，提升大纲的艺术表现力。

本次学习任务：故事大纲编写项目。

任务目标：通过实践操作，熟练掌握故事大纲编写的基本原则与技巧，能够独立完成一段完整且逻辑清晰的故事大纲的编写。

操作要求具体如下。

（1）明确核心创意：这是故事的核心所在，需要清晰地确定故事的主题和基本情节走向。

（2）设定故事环境：包括物理环境、人文环境及人物所处的具体环境，它们相互交织，共同构建出故事的背景世界。

（3）规划人物命运和情感阶段：对主要人物的命运轨迹和情感发展进行细致规划，明确每个阶段的起始、发展及转折点。

（4）安排大事件：为每个故事阶段设计具有推动力的重大事件，这些事件是故事发展的核心驱动力。

（5）串联故事情节：将各个大事件以合理且连贯的方式串联起来，形成故事的初步叙事框架。

（6）设计开头部分：大纲的开头应简洁而引人入胜，能够迅速吸引读者的注意力，并简要揭示故事的核心内容。

二、学习任务讲解

通过本任务，我们将获得构建故事核心、塑造多维人物、设计紧张情节的能力，并最终能够独立撰写出独具个人特色的故事大纲。我们不仅会深入探讨理论基础，更会通过实践环节来深化理解，力图在创作过程中不断尝试与创新。

在学习过程中，我们可能会面临创意表达的挑战或结构设计的难题，但请相信，每一步的探索都是朝着成为卓越故事讲述者目标迈进的宝贵经历。我们应积极利用所有可用资源，包括专业书籍、在线教程以及同行的反馈与建议。

现在，让我们一起启程，踏上这段充满发现与创造的学习之旅。

以下是故事大纲编写的详细流程：

1. 确定核心创意

（1）主题设定：我们需要明确故事想要传达的主题或信息，这可能是一个道德教训、社会评论、对人性的探讨，或是希望观众在故事中体验或思考的中心概念。

（2）核心冲突：故事往往围绕一个核心冲突展开，这个冲突可以是内在的（如人物内心的挣扎）或外在的（如人物与外界环境或其他人物的对抗）。确定主要冲突有助于推动情节发展。

（3）主要人物：确定主角和其他关键人物，思考他们的性格特点、动机、欲望，以及他们如何与核心冲突相互作用。

（4）故事背景：设定故事发生的时间和地点，背景可以对故事的风格、氛围和情节发展产生重大影响。

（5）情节构思：构思故事的基本情节，包括起始点、发展过程和高潮，考虑故事的起伏和转折点，以及它们如何服务于核心创意。

（6）情感弧线：思考主要人物的情感发展和变化，故事应能引起观众的情感共鸣，因此人物的情感旅程需要与核心创意相协调。

（7）创意独特性：确定故事与其他故事的不同之处，这可能是一个独特的设定、新颖的主题或不寻常的叙事结构。

（8）受众定位：考虑目标受众，不同的受众可能对不同类型的故事有不同的反应，了解受众可以帮助我们更好地调整故事的元素。

2. 设定故事环境

（1）确定时间背景：确定故事发生的时代或时间点，可能是一个具体的历史时期、未来的某个时代，或是一个虚构的时间框架。

（2）选择地点背景：选择故事发生的地理位置，无论是现实世界的某个地方，还是一个虚构的地点，都应考虑地点的物理特征，如地形、气候和地标。

（3）考虑社会文化环境：思考故事发生的社会和文化背景，包括当地的风俗习惯、宗教信仰、政治环境和社会阶层等。

（4）描绘人文环境：阐述故事环境中的人文元素，如居民的生活方式、社会关系、教育水平和艺术倾向等。

（5）分析环境对人物的影响：分析环境如何影响人物的行为、心理和命运，确保环境与人物的性格和故事情节紧密相连。

（6）环境与故事的融合：确保环境是故事不可或缺的一部分，环境与人物、情节和主题有机结合。

3. 划分人物命运和情感阶段

（1）确定主要人物：在开始划分之前，首先要明确故事中的主要人物，包括主角、反派以及其他关键配角。

（2）分析人物特点：深入理解每个人物的性格特点、动机、愿望和恐惧，这些特点将影响他们在故事中的行为和决策。

（3）设定起始状态：为每个主要人物设定一个起始状态，涵盖他们的情感状态、社会地位、心理状况等方面。

（4）规划情感发展：思考人物在故事中的情感变化轨迹，可能包括从快乐到悲伤、从无知到觉悟、从孤独到找到归属等转变。

（5）划分命运阶段：将人物的命运划分为几个关键阶段，每个阶段都应有明确的起点和终点，以及该阶段的主要事件。

（6）确定转折点：在每个阶段的结尾处设置一个转折点，这些转折点将推动人物进入下一个命运阶段。

（7）构建情感弧线：确保人物的情感变化不是孤立的，而是与人物的命运阶段和故事情节紧密相连，形成一条连贯且富有层次感的情感弧线。

（8）考虑人物关系：人物的情感发展往往与其他人物的关系变化息息相关。思考这些关系如何影响人物的情感状态和行为选择。

（9）反映主题：人物的情感和命运变化应与故事的主题相呼应，共同增强故事的深度和影响力。

（10）利用情节点：通过情节点来标记人物命运和情感的关键转变，这些情节点通常发生在故事的中间和结尾部分，起到推动故事发展的作用。

通过上述步骤，你可以为故事中的人物创造一个丰富、有说服力的情感和命运发展路径，使人物更加立体且饱满，同时有力推动故事情节向前发展。

4. 匹配大事件

（1）理解大事件的作用：大事件是推动故事发展和影响人物命运的关键情节，它们通常标志着故事的高潮、转折点或重要决策点。

（2）与主题和核心冲突对齐：确保每个大事件都与故事的主题和核心冲突紧密相关，能够深化主题或加剧主要冲突。

（3）规划事件序列：在故事的时间轴上合理安排大事件的顺序，确保人物在故事中的位置能够产生最大的戏剧效果。

（4）创造紧张感和紧迫感：大事件应能够增加故事的紧张感和紧迫感，使读者或观众对接下来的情节充满期待和好奇。

（5）撰写具体事件：为每个大事件撰写详细的描述，包括事件的发生背景、涉及的人物、地点和时间等要素。

（6）考虑情感影响：描述大事件对人物情感的具体影响，包括他们的反应、决策和内心变化等。

（7）设计高潮事件：特别关注故事的高潮事件，这是故事情感和冲突的最高点，需要精心设计以确保其震撼力和影响力。

（8）构建转折点：确保每个大事件都是一个重要的转折点，能够引导故事向新的方向发展或揭示新的信息。

（9）融入意外元素：考虑在大事件中加入意外元素，如情节转折或人物背叛等，以增加故事的不可预测性和吸引力。

5. 故事串联

（1）梳理事件序列：将故事中的关键事件按照时间或逻辑顺序进行排列，形成一个清晰的事件序列。

（2）连接场景：利用过渡性的叙述巧妙地将各个场景连接起来，确保故事的流畅与连贯。这些过渡可以基于时间的流逝、地点的转换或人物视角的切换。

（3）关注情感发展：在串联故事的过程中，要密切关注人物的情感发展和变化，确保情感弧线与事件的发展脉络相匹配。

（4）融入对话与内心独白：在适当的位置巧妙地加入对话或人物的内心独白，以此增强故事的深度和人物的立体感。

（5）穿插描写与细节：在串联中适当地穿插必要的描写和细节，以丰富故事的背景和情境，但要避免过度堆砌导致冗余。

（6）明确转折点：清晰地标出故事中的转折点，这些转折点通常由大事件或关键决策引发，它们将故事推向新的发展方向。

（7）确保逻辑自洽：仔细检查故事串联的逻辑性，确保所有事件和情节都能够合理地相互衔接。

（8）运用悬念与预示：在故事中恰当地运用悬念和预示手法，以增加故事的吸引力和读者的期待感。

6. 设计开头

（1）展示主要人物：通过行动、对话或生动的描述来展示主角或其他关键人物，让观众迅速对他们产生兴趣。

（2）创造吸引力：运用引人入胜的情节、有趣的对话或独特的场景设置来吸引观众的注意力。

（3）设置悬念：在开头巧妙地设置悬念或提出问题，激发观众的好奇心，促使他们继续关注故事的发展。

（4）设计"钩子"（即引人入胜的句子或段落）：精心构思一个强有力的"钩子"，它能够立即吸引读者或观众的兴趣。

（5）保持简洁：开头部分应该简洁明了，直接切入故事的核心，避免冗长的介绍或离题的描述。

（6）利用视觉描绘：如果条件允许，可使用描述性语言来描绘一个鲜明的视觉画面，让读者或观众能够在脑海中形成生动的场景。

三、学习任务小结

通过本次故事大纲学习任务，我们深入剖析了叙事艺术的核心要素，从构思主题到塑造人物，再到设计扣人心弦的情节。每位同学都展现出了对故事结构和人物发展的深刻理解，并成功地将理论知识应用到实践创作中。

我们的目标是让每位学习者都能够独立撰写出引人入胜的故事大纲，而同学们的努力和创造力已经远远超出了我们的预期。在这一学习过程中，我们共同面对挑战，也共同收获了宝贵的经验。请记住，学习是一场永无止境的旅程。我们鼓励大家保持好奇心，继续在故事创作的道路上探索和成长。感谢所有参与本次学习任务的成员，同学们的努力和热情是本次学习取得成功的关键因素。

四、课后作业

故事大纲撰写作业。

目标：运用本次课程中所学到的故事结构和角色开发技巧，撰写一个完整的故事大纲。

主题：请选择一个感兴趣的主题进行创作，例如"时间旅行""失落的城市"或"未来的世界"等。

角色：请创造至少两个主要角色，并详细描述角色的性格特点、行为动机以及在故事中的成长或变化。

情节：请规划故事的起始、发展、高潮和结局，并确保其中包含至少三个推动故事发展的关键情节点。

视角：请选择一个适合的叙述视角，并在整个大纲中保持一致，以确保故事的连贯性。

场景：请详细描述故事发生的时间和地点，为读者构建一个清晰的故事背景。

提交格式：请将作业以电子文档的形式提交，文档格式请使用 Word 文档。

互助反馈：在提交作业前，请与至少一位同学交换大纲，并互相提出有针对性和建设性的反馈意见。

项目三 故事与分镜头剧本

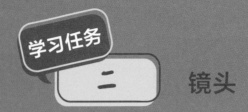

学习任务二 镜头

教学目标

（1）专业能力：学生能够熟练区分影视画面中的镜头景别，包括远景、全景、中景、近景、特写的运用，以及镜头与故事情感的结合，以创作出具有视觉冲击力的作品，并灵活运用不同景别的镜头。

（2）社会能力：通过小组合作，学生能够有效沟通镜头语言的创意与意图，共同解决创作过程中的问题，从而提升团队合作能力与社会适应能力。

（3）方法能力：培养学生分析和理解镜头景别的能力，使其能够灵活运用所学知识，创新性地运用不同镜头手法表达故事内容，同时掌握自主学习和持续更新镜头语言的方法。

学习目标

（1）知识目标：掌握影视画面中镜头景别的理论方法，了解不同镜头语言及其产生的视觉效果。

（2）技能目标：能够熟练运用镜头景别技巧，实现故事的视觉流畅与情感准确表达。

（3）素质目标：培养创新思维与团队协作能力，提升在镜头运用中的综合素质。

教学建议

1. 教师活动

（1）收集并展示一系列优秀的不同景别画面，深入分析这些画面中的镜头语言运用技巧和创意构思，旨在提升学生的视觉素养，同时激发学生的创造力和艺术想象力。

（2）精心挑选具有代表性和启发性的镜头景别案例，讲解技术层面的创作手法，并深入挖掘其背后的视觉叙事、文化寓意及情感传递，以此传递有效的视觉表达和社会价值。

（3）营造开放互动的课堂氛围，鼓励学生积极提问、分享见解，通过讨论引导学生独立思考，培养问题解决能力和批判性思维。

2. 学生活动

（1）组织学生参与影视作品的镜头景别赏析与实践项目，通过团队分工合作，共同策划、设计并呈现作品。此过程旨在锻炼学生的故事视觉化技能、艺术表达能力及团队协作能力。

（2）在教师的指导下，学生将参与系统性的镜头景别设计和规划。从基础镜头语言入手，通过大量的动手实践，确保每位学生都能熟练掌握镜头景别的设计技能，为未来的影视创作打下坚实基础。

一、学习问题导入

同学们，大家好！本次课我们将一起揭开影视制作中另一个关键环节——镜头的神秘面纱。镜头景别是影视作品视觉叙事的重要组成部分，它通过不同的镜头选择和构图，传递故事的情感和氛围，影响观众的视觉体验和心理感受。在数字影视策划与制作中，恰当运用镜头景别能够显著提升作品的艺术表现力和观众的观影体验。一个精心设计的镜头景别不仅能够帮助导演和摄影师规划拍摄，还能够向观众清晰地传达故事的情感和主题。

镜头景别的选择和运用应遵循一定的原则和规则，比如根据故事内容选择合适的景别，注意镜头的连贯性和视觉节奏，避免过度剪辑导致的视觉混乱，确保画面的美感和叙事的清晰度，同时还要创造性地运用镜头语言，以增强作品的艺术感染力。

本次学习任务：镜头景别设计项目。

任务目标：通过实践操作，掌握镜头景别的运用原则与技巧，能够独立完成一组镜头景别的设计和规划。

操作要求：

（1）确定故事情感：深入分析剧本，明确每个场景所要传达的情感。

（2）选择镜头类型：根据情感和叙事需求，选择恰当的镜头类型，如远景、全景、中景、近景或特写。

（3）设计光影效果：根据场景的具体需求，精心设计光影效果，以营造特定的情绪和氛围。

（4）确保镜头连贯性：要使镜头之间的过渡自然流畅，避免视觉上的跳跃和不连贯现象。

（5）创新镜头语言：鼓励大家创造性地运用镜头语言，勇于探索新颖的视觉效果和叙事手法。

通过本次学习任务，希望大家能够深入理解镜头景别在影视制作中的重要性，并掌握其设计和运用的基本技巧。

二、学习任务讲解

摄影机拍摄的单一视角或单一连续拍摄的画面，指的是摄影机从开始滚动录制到停止录制所捕捉的一段连续画面。每个这样的镜头在后期制作中通常会被剪辑成最终影片的一部分。

景别是影视制作中的一个专业术语，它描述了在电影、电视或其他视觉媒体中，摄影机与拍摄对象之间的距离不同时，镜头框架内所包含的视觉信息量的大小。景别对观众的情感反应有着重要影响，是导演和摄影师用来调控叙事节奏和视觉叙事的重要手段。

以下是常见的几种景别定义。

1. 远景

远景是指摄影机与拍摄对象之间的距离较远，使得画面能够捕捉到较大的场景范围。在远景画面中，人物通常显得较小，而环境和背景则占据画面的大部分。这种景别常用于展示人物与环境的关系，或者描绘广阔的自然景观、城市天际线、战场等场景。

远景的运用。

（1）当需要为观众提供场景的地理或环境背景时，如在西部片中展示开阔的平原或山脉。

（2）在开场或转场时，用来建立场景的背景，为故事的进展设定基调（如图3-1所示）。

（3）当导演想要强调人物在广阔空间中的孤独感或渺小感时（如图3-2所示）。

（4）在动作场景中，用来展示人物的动作和运动轨迹，或者在追逐戏中展示追逐的规模和动态。

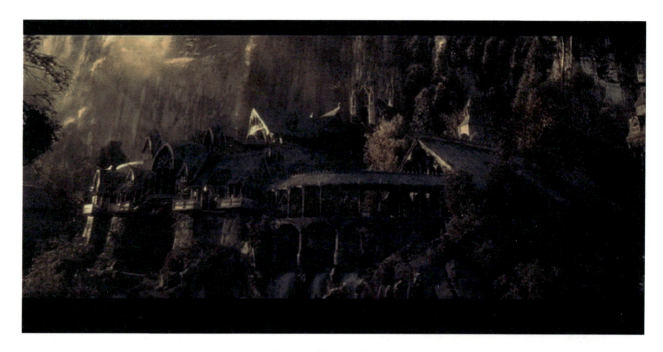

图 3-1 《指环王》远景

图 3-2 《流浪地球》远景

远景的作用。

（1）提供背景信息：远景能够帮助观众理解故事发生的环境，为人物的活动提供必要的背景信息。

（2）营造氛围：通过展示广阔的风景或空间，远景可以创造出一种特定的情绪或氛围，如宁静、孤独、宏伟或压迫感。

（3）展示规模：在大型场景中，如战争、体育赛事或大规模集会，远景能够展示事件的规模和影响力。

（4）人物定位：远景中人物的微小形象可以强调他们在自然环境或社会环境中的位置和状态，从而传达特定的主题或象征意义。

2. 全景

全景是指能够展示人物全身或一个场景全貌的镜头。在全景镜头中，观众可以清晰地看到人物从头到脚的完整形象，以及人物所处的环境背景。全景通常被用于展示人物的动作、姿态及其与周围环境的关系。

全景的运用。

（1）当需要全面展示人物的全身动作或身体语言时，如舞蹈、武术表演或体育活动。

（2）在介绍新角色或新场景时，用来为观众提供详尽的视觉信息。

（3）当导演想要展现人物与周围环境的互动时，如人物在房间内、街道上或自然环境中（如图3-3所示）。

（4）在对话场景中，用来切换视角，清晰地展示不同人物之间的位置关系。

图3-3 《被解救的姜戈》全景

全景的作用。

（1）展示动作：全景能够完整地捕捉到人物的全身动作，非常适合表现行走、跑动、跳跃等动态场景。

（2）建立空间关系：全景有助于观众更好地理解人物与周围环境的空间关系，如室内布局、城市街道或自然景观。

（3）增强叙事：通过展示人物的全身形象，全景有助于叙事的连贯性，使观众能够顺畅地跟随人物的动作和故事的发展。

（4）情感表达：全景可以用来传达人物的情感状态，如孤独、自由或被环境所包围的感觉，通过人物与环境的比例关系来传递细腻的情感信息。

3. 中景

中景通常捕捉人物从腰部或胸部以上到头顶的部分，或者展示相较于全景更局限的场景范围。中景镜头在视觉上处于全景和近景之间，既能展示人物的上半身，又能包含部分周围环境或道具，非常适合表现人物的表情和肢体动作。

中景的运用。

（1）当需要清晰展现人物的表情和部分肢体语言时，如对话、反应或特定手势。

（2）在人物间的互动或交流场景中，用来展示两人或多人之间的相对位置和关系（如图 3-4 所示）。

（3）当导演希望在保持人物动作连贯性的同时，更加聚焦于人物的面部表情和情绪变化时。

（4）在叙述性场景中，用来平衡视觉信息，既提供足够的环境细节，又突出人物的表演。

图 3-4 《码头风云》中景

中景的作用。

（1）表情与情绪传达：中景能够精准捕捉到人物的面部表情和眼神变化，有助于传达复杂的情绪和内心活动。

（2）突出叙事重点：通过聚焦于人物的上半身，中景有助于强调对话或特定动作，引导观众的注意力集中于故事的关键环节。

（3）人物关系展示：在涉及多人互动的场景中，中景能够清晰展现人物之间的互动和动态，如对话、争论或合作。

（4）场景与动作的结合：中景在展示人物表情和动作的同时，还能提供必要的背景信息，帮助观众对场景形成更全面的认知。

4. 近景

近景是影视摄影中一种重要的镜头类型，它紧密聚焦于人物的面部，通常从肩部或胸部以上进行剪裁，旨在突出人物的表情和细腻的面部动作。

近景的运用。

（1）当需要深刻揭示人物的情感反应时，如惊讶、喜悦、悲伤或愤怒。

（2）在关键的情感交流或紧张的对话场景中，用来加深情感的传递，增强戏剧张力。

（3）当展示人物微妙的表情变化时，如眼神的微妙闪烁或微笑的细微差异，这些在远景或中景中可能难以察觉（如图3-5所示）。

图3-5 《东邪西毒》近景

（4）在悬疑或惊悚场景中，用来营造紧张氛围，或在揭示重要信息时增添戏剧性效果。

近景的作用。

（1）情感强化：近景通过精准展示人物的面部表情，能够极大地强化情感的表达，使观众更加深入地理解人物的内心世界。

（2）焦点突出：近景有助于将观众的视线集中在画面的核心元素上，如人物的特定表情或手中的关键道具，从而引导观众的注意力。

（3）叙事强调：在关键的叙事节点，如揭示真相、做出决策或发生转变时，使用近景能够凸显这些时刻的重要性，使观众更加沉浸于故事情节之中。

5. 特写

特写通常聚焦于人物的面部细节（如眼睛、鼻子、嘴巴等）或者物体的极小部分（如一枚戒指的精致纹理或一个按钮的细节）。特写镜头几乎占据整个画面框架，旨在强调和放大画面中的具体细节。

特写的运用。

（1）当需要深刻展现人物的强烈情感或特定表情时，如一滴滑落的眼泪、一抹微妙的微笑或一个眼神的细微变化（如图3-6所示）。

图3-6 《无间道》特写

（2）在揭示关键的物理细节或象征性元素时，如一份重要文件上的签名、一把锁的精密结构或一个古老文物的独特细节。

（3）在营造紧张氛围或戏剧性高潮的时刻，如悬疑片中一个秘密被揭露的瞬间或爱情片中一次深情的告白。

（4）在视觉叙事中，作为过渡或暗示的手段，比如通过某个物体的特写来预示即将发生的剧情转折。

特写的作用。

（1）情感聚焦：特写镜头通过放大人物的面部表情，使观众能够更直接地感知人物的情感状态，从而增强情感共鸣。

（2）细节强调：特写镜头能够凸显画面中的某个细节，使其成为观众关注的焦点，这对于传达重要信息或象征意义至关重要。

（3）视觉冲击：特写镜头因其紧凑的构图和放大的细节，能够产生强烈的视觉冲击力，增加场景的戏剧性和紧张氛围。

（4）叙事工具：特写镜头是叙事的重要工具，通过突出特定的视觉元素来推动故事发展，揭示人物的内心世界或引导观众理解故事的深层含义。

三、学习任务小结

通过本次镜头景别学习任务的学习,我们深入探讨了视觉叙事的核心技巧,从选择合适的景别、控制画面构图,到运用镜头创造情感张力。每位学习者都展现出了对视觉语言和影像表达的深刻理解,并成功地将理论知识应用到实践创作中。

我们的目标是帮助每位学习者独立设计出具有视觉冲击力的镜头景别,而同学们展现出的努力和创造力已经远远超出了我们的预期。在这一过程中,我们不仅共同面对了挑战,还收获了宝贵的经验。

四、课后作业

进行一次镜头景别创作实践,要求作品中必须包含以下五种景别:远景、全景、中景、近景、特写。

项目三 故事与分镜头脚本

学习任务三 分镜头脚本

教学目标

（1）专业能力：学生需熟练掌握分镜头脚本中镜头描写的基本技巧，涵盖镜头选择、镜头运动、画面构图、光影运用以及镜头与故事情感的融合，旨在创作出既具视觉冲击力又叙事连贯的分镜头脚本。

（2）社会能力：通过小组合作，学生应能有效沟通镜头语言的创意与意图，共同应对创作中的挑战，从而增强团队合作能力与社会适应能力。

（3）方法能力：培养学生分析和设计分镜头脚本的能力，使其能灵活运用所学知识，创新性地运用不同镜头手法展现故事内容，并掌握自主学习及不断更新镜头语言技能的方法。

学习目标

（1）知识目标：学生需掌握分镜头脚本中镜头描写的理论基础，深入了解不同镜头语言及其产生的视觉效果。

（2）技能目标：学生能够熟练运用镜头描写技巧，确保故事的视觉呈现流畅且情感表达准确。

（3）素质目标：培养学生的创新思维与团队协作能力，提升在分镜头脚本编写中的整体综合素质。

教学建议

1. 教师活动

（1）教师收集并展示一系列优秀的分镜头脚本作品，深入剖析这些作品中的镜头语言运用技巧和创意构思，旨在提升学生的视觉素养，同时激发学生的创造力和艺术想象力。

（2）教师精心挑选具有代表性和启发性的分镜头脚本案例，详细讲解其技术层面的创作手法，并深入挖掘其背后的视觉叙事逻辑、文化寓意及情感传递方式，以此向学生传递有效的视觉表达技巧和社会价值。

2. 学生活动

（1）组织学生参与分镜头脚本作品的赏析与实践项目，通过团队分工合作，共同策划、设计并呈现作品。此过程旨在锻炼学生的故事视觉化能力、艺术表达能力以及团队协作能力。

（2）在教师的指导下，学生参与系统性的分镜头脚本编写实操训练。从基础镜头语言的学习入手，通过大量的动手实践，确保每位学生都能熟练掌握分镜头脚本的编写技能，为未来的影视创作奠定坚实基础。

一、学习问题导入

同学们，大家好！本次课我们将深入探索影视制作中的另一个关键环节——分镜头脚本。分镜头脚本是将故事大纲转化为视觉叙事的重要工具，它详细规划了每一个镜头的视觉内容和动作，堪称导演和摄影师创作过程中的蓝图。一个精心策划的分镜头脚本不仅能协助团队成员准确理解导演的视觉构想，确保拍摄流程的高效与高质量，还能为后期剪辑和特效制作提供有力依据。

在制作分镜头脚本时，我们应遵循一定的原则和规则，例如根据故事情绪挑选合适的镜头类型，确保镜头之间的流畅衔接，运用清晰的视觉语言，保障画面的叙事连贯性和情感表达深度，同时创造性地发挥镜头语言的力量，提升作品的艺术感染力。

本次学习任务为：分镜头脚本设计项目。

任务目标：通过亲身实践，同学们需掌握分镜头脚本设计的基本原则与技巧，并能独立自主地完成一段影片的分镜头脚本设计。

操作要求：

（1）分析故事内容：深入理解剧本的核心情节和情感脉络，为分镜头脚本设计奠定坚实基础。

（2）确定镜头类型：根据故事情节的发展和情感表达的需要，精心选择合适的镜头类型，如远景、中景、近景或特写等。

（3）规划镜头构图：细致设计每个镜头的构图，充分考虑画面的平衡感、焦点设置以及视觉引导元素。

（4）设计镜头运动：合理规划镜头的运动方式，如平移、跟踪、缩放等，旨在增强视觉动态效果，提升观众体验。

（5）考虑光影效果：根据场景的具体需求，精心设计光影效果，以营造出特定的情绪氛围和视觉效果。

（6）确保镜头连贯性：在镜头切换时，要确保过渡自然流畅，避免出现视觉跳跃或叙事不连贯的情况。

（7）创新镜头语言：鼓励大胆尝试创造性地运用镜头语言，积极探索新颖的视觉效果和独特的叙事手法，以展现个人风格和创意。

二、学习任务讲解

通过本次任务的学习，同学们将掌握捕捉视觉叙事精髓、构建动态影像空间、设计富含情感的画面构图的能力，并最终能够独立创作出具有个人特色的分镜头脚本。我们不仅会深入探讨镜头语言的理论基础，还会通过丰富的实践操作来加深同学们的理解，鼓励大家在视觉创作中勇于尝试和创新。

在学习过程中，同学们可能会遇到画面表达上的挑战或视觉叙事结构设计的难题，但请相信，每一次探索和尝试都是你们成长为杰出视觉叙事者不可或缺的宝贵财富。我们鼓励大家充分利用各种可用资源，包括专业书籍、在线教程、同行间的交流反馈以及实际拍摄经验，不断提升自己的创作能力。

分镜头脚本是影视制作中用于详细规划和设计每个镜头视觉内容和动作的重要蓝图。它通常由导演或剧本策划人员负责编写，是将剧本中的文字描述转化为具体视觉表现形式的关键环节。分镜头脚本主要分为文字分镜头脚本和画面分镜头脚本两种形式。

1. 文字分镜头

文字分镜头是分镜头脚本的核心组成部分，它以文字形式详尽地列出每个镜头的各项信息，包括镜头的类型（例如远景、中景、近景、特写等）、镜头的运动方式（如平移、跟踪、缩放等）、镜头的视角选择、角色

的具体位置和动作、对话内容、场景描述以及任何特殊的摄影指导要求。文字分镜头为整个制作团队提供了一个明确的拍摄指南，帮助他们准确理解每个镜头的意图和具体要求，如表3-1所示。

表3-1 文字分镜头

镜号	景别	摄法	时间	画面内容	画外音	音响	音乐	备注
1								
2								
3								
…								

2. 画面分镜头

画面分镜头是将文字分镜头的内容进一步转化为视觉形式的过程，通过手绘或电脑绘图的方式，为每个镜头绘制出草图或静态图像。这些图像详细展示了镜头的构图设计、角色的具体位置、摄像机的拍摄角度和运动轨迹等关键视觉元素。画面分镜头类似于连环画的形式，能够直观地展现出影片的视觉效果和叙事流程，从而帮助导演、摄像师以及整个制作团队更清晰地理解和准备拍摄工作，如图3-7和图3-8所示。

分镜头脚本旨在确保拍摄过程中的每一个环节都能精准地体现导演的创意和视觉意图，同时它也是各个部门之间沟通与协调的关键工具。借助分镜头脚本，团队成员能够提前预判拍摄中可能遇到的问题，并据此制定相应的解决方案，从而提升拍摄效率，保障最终作品的质量。

3. 分镜头脚本写作训练

分镜头脚本写作训练通常涵盖还原训练和创作训练两大板块，旨在满足不同的学习需求与技能提升目标。

（1）还原训练。

还原训练是一种侧重于分析能力的训练方式，它要求学习者基于已有的剧本或文学作品，将其精髓转化为分镜头脚本。此训练的核心目的是深化学习者对故事结构、人物演变及情节推进的理解，并通过视觉化的手法将这些要素生动呈现。还原训练有助于学习者：

①精准把握剧本中的场景转换与角色动作；

②熟练掌握将文字描述转化为视觉画面的技巧；

③深入分析并借鉴优秀影视作品的叙事策略与视觉风格；

④提高对故事节奏、镜头语言及视觉叙事结构的整体把控能力。

（2）创作训练。

创作训练则是一种强调创造力的训练模式，它激励学习者从零开始构思故事，并将其构想转化为分镜头脚

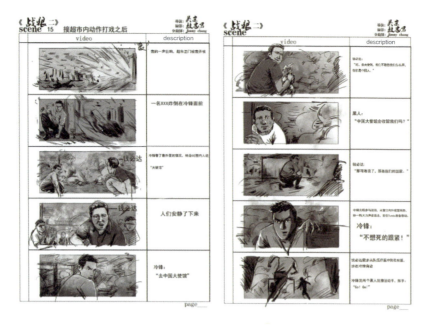

图 3-7 电影《战狼二》分镜头脚本手稿

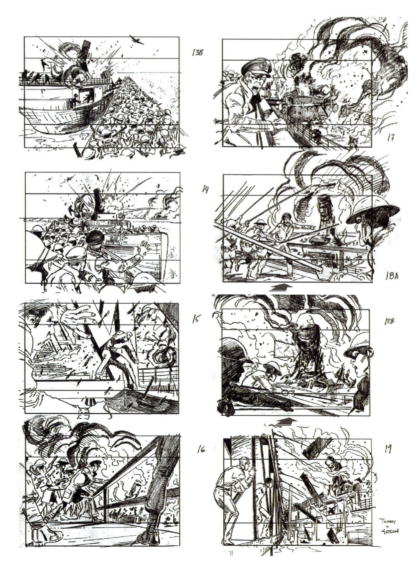

图 3-8 电影《敦刻尔克》分镜头脚本手稿

项目三 故事与分镜头脚本

本。此训练的重点在于激发学习者的原创思维与创新能力，鼓励他们自由发挥创意，精心设计故事内容与视觉元素。创作训练能够帮助学习者：

①发展原创故事构思与创意表达能力；

②掌握从概念构思到具体实现的全过程，涵盖角色塑造、场景布局及情节编排；

③提升将个人创意视觉化的能力，并加强与团队的沟通协作；

④增强面对创作难题时的应对与解决能力。

还原训练与创作训练共同构成了分镜头脚本写作的两大支柱，前者侧重于对现有作品的分析与理解，后者则着重于创意与原创性的挖掘。通过这两种训练的有机结合，学习者能够在影视叙事与视觉表达领域实现全面提升。表3-2展示了微电影《立秋》的分镜头脚本。

表3-2 微电影《立秋》分镜头脚本

第一场								
镜号	景别	时长	角度	运动	画面内容	台词/解说词	音乐/音效	备注
1	全景	4s	背面	后跟	如意背着书包，哼着歌，走在胡同里，突然如意停住了脚步	无	如意哼歌声和环境声	
2	中景	6s	背面	升	几个小男孩堵在了如意的面前，变焦到如意的脸上	李涛：小如啊，我跟你说的事你考虑得怎么样啊，答应我好吗？如意：我已经有喜欢的人了，离我远点	人声	
3	中景	4s	正面	移	王石耷拉着脑袋走着，经过如意被堵的胡同，发现不对后倒着走了回来，并且跑过去挡在了如意的面前	王石：你们几个干呢呢？欺负一个小姑娘算什么好汉	人声	
4	中景	5s	正面	摇，从王石挡在如意面前摇到李涛脸上	李涛抱着手，抖着腿，很不屑的表情	李涛：哟，你想英雄救美啊，也不看看自己几斤几两，你就跟你那窝囊的爹一样	人声	
5	中景	5s	背面	降+升	跟随王石蹲下捡起砖头朝李涛抡了过去	来啊！来啊！	其他人的惊恐声	

三、学习任务小结

通过本次分镜头脚本学习任务，我们深入剖析了视觉叙事的核心技巧，从镜头的精心挑选到画面构图的巧妙安排，再到创造情感充沛的视觉叙事篇章。每位学习者都展现了对镜头语言和视觉节奏的深刻理解，并成功地将理论知识融入实践创作中，成果斐然。

我们的初衷是助力每位学习者独立设计出极具视觉冲击力的分镜头脚本，而你们的努力与创造力已然远远超越了我们的期待。在这一过程中，我们共同面对挑战，也共同积累了无价的经验。请铭记，学习是一场永无止境的旅程。我们诚挚地鼓励大家保持旺盛的好奇心，继续在视觉叙事的广阔天地中探索前行，不断成长。衷心感谢所有参与本次学习任务的成员，你们的辛勤付出与满腔热情，是本次学习取得圆满成功的关键所在。

四、课后作业

创作一个文字分镜头脚本，需包含20个镜头。

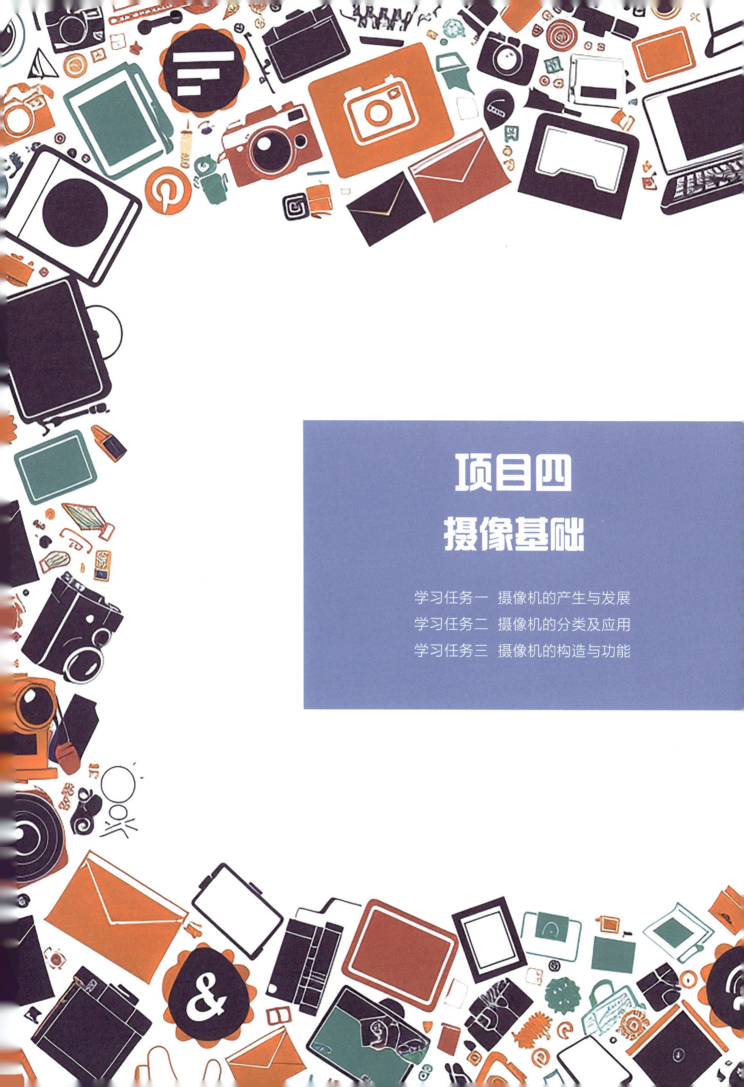

项目四
摄像基础

学习任务一　摄像机的产生与发展
学习任务二　摄像机的分类及应用
学习任务三　摄像机的构造与功能

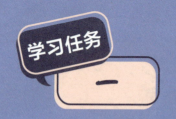

摄像机的产生与发展

教学目标

（1）专业能力：掌握摄像机的发展历程及其技术演进的过程。

（2）社会能力：提升摄像领域中的职业素养与社会交往能力。随着技术的持续进步，学生需学会掌握并应用新型摄影设备和技术，以适应未来职业生涯中的社会需求。

（3）方法能力：培养学生的批判性思维、创新能力以及解决实际问题的能力。通过案例研究与实践操作，学生应能将理论知识应用于摄像实践中，不断探索并创新表现手法和技术手段。

学习目标

（1）知识目标：了解摄像机的历史起源、技术发展脉络、不同类型的摄像机及其工作原理。

（2）技能目标：能够分析并合理选择不同类型的摄像机，在实际拍摄中熟练运用。

（3）素质目标：培养学生的摄影艺术与技术鉴赏能力。

教学建议

1. 教师活动

（1）融合理论与实践。教学内容需全面覆盖摄像机的历史背景、技术原理、各类摄像机的特点及其在现代社会的广泛应用。教师应借助案例分析、实验演示等手段，帮助学生深入理解和掌握相关知识要点。

（2）更新教学内容与资源。鉴于技术的飞速发展，教师应及时更新教学内容，引入最新的摄像机技术和行业动态，确保教学内容的时效性和前瞻性。

（3）培养学生的批判性思维。通过组织讨论、辩论等活动，引导学生深入分析摄像机技术的发展趋势，探讨不同技术选择对影像质量的具体影响。

2. 学生活动

（1）增强团队协作能力：学生将被分组，共同探讨摄像机技术变革对影视艺术领域产生的深远影响。

（2）激发创新能力：鼓励学生积极探索摄像机技术在艺术创作、科学研究等新兴领域的新应用，以此激发学生的创新思维和实践操作能力。

一、学习问题导入

同学们,大家好!本次课程我们将主要讲解摄影机的起源与发展历程。摄影机技术的演变经历了多个至关重要的历史阶段。在 19 世纪初,科学家们发现了"视觉暂留"现象,这一现象为后来电影和动画的蓬勃发展奠定了坚实的理论基础。1874 年,法国人马莱发明了被誉为"世界上第一台真正意义上的摄影机"的设备,并将其命名为"摄影枪",如图 4-1 所示。

随后,爱迪生与他的助手迪克森也研发出了自己的电影活动摄影机,并为其申请了专利,于 1891 年首次向公众展示了这一机器。这些发明为电影艺术的诞生奠定了不可或缺的技术基础,如图 4-2 和图 4-3 所示。

图 4-1 摄影枪

图 4-2 活动摄影机 1　　　　　　　　　图 4-3 活动摄影机 2

随着技术的持续进步,电影摄影机也在不断地更新换代。1895 年,法国的卢米埃尔兄弟(见图 4-4)为其"Cinématographe"电影机取得了专利,该机器使用了 35 毫米胶片,每个画幅的两侧各有一个圆形片孔,胶片在片窗处进行间歇运动,曝光过程在胶片行进时完成,如图 4-5 所示。

到了 20 世纪,电影摄影机技术取得了进一步发展,涌现出众多不同品牌和型号的产品,例如法国的百代公司推出的内景摄影机等。这些摄影机在无声电影时代得到了广泛应用,并成为知名品牌。随着有声电影的问世,电影摄影机技术也相应进行了改进,以满足新的拍摄需求。此外,彩色电影的发展也对摄影技术提出了新的挑战,推动了摄影技术的革新与进步,如图 4-6 和图 4-7 所示。

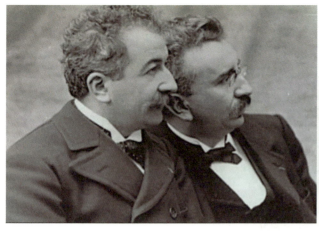

图 4-4 卢米埃尔兄弟

图 4-5 电影摄影机

图 4-6 内景摄影机 1

图 4-7 内景摄影机 2

摄影技术的发展历经了从早期的化学成像到现代数字成像的深刻转变。在 20 世纪末至 21 世纪初，数码技术的蓬勃兴起促成了数码相机的问世。数码单反相机的推出，则标志着摄影技术迈入了一个全新的阶段。这一具有划时代意义的变革极大地提升了图像的质量与存储效率，同时也为后续的图像处理工作奠定了基础。图 4-8 所展示的是对数码相机发展有重要贡献的人物——史蒂文·赛尚。

总的来说，摄像机的产生与发展是一个充满创新与技术进步的过程。从最初的机械式摄影机演变到现代的数码相机，每一次的技术革新都极大地推动了电影艺术的发展。

那么，在摄像机技术的发展历程中，早期摄影机的工作原理与现代摄影机相比有何不同？摄像技术是如何经历升级迭代，并且这些技术的提升为摄影行业带来了哪些变化呢？

图 4-8 史蒂文·赛尚

二、学习任务讲解

1.19 世纪的摄影技术突破

（1）银版摄影法。

1839 年，法国画家路易斯·雅克·曼德·达盖尔发明了达盖尔银版摄影术，这是首个具有实用价值的摄影技术。该技术采用铜板镀银并熏制成碘化银感光材料，通过汞蒸气显影及硫代硫酸钠（俗称海波）定影，显著缩短了曝光时间，仅需十几分钟即可捕捉到清晰细腻的图像。如图 4-9 至图 4-11 所示。

（2）湿版摄影法。

1851 年，英国雕塑家弗雷德里克·斯科特·阿切尔发明了湿版火棉胶摄影法。该方法使用玻璃底片涂抹火棉胶，结合了达盖尔银版摄影术的清晰度与卡罗式摄影法的复制性，且曝光时间进一步缩短至几秒钟。如图 4-12 和图 4-13 所示。

图 4-9 达盖尔　　　　　　图 4-10 银版摄影工具　　　　　　图 4-11 银版摄影图片

图 4-12 湿版摄影图片 1　　　　　　　图 4-13 湿版摄影图片 2

（3）干版明胶摄影法。

1878 年，干版明胶摄影法得以发展，虽然具体发明者的归属可能有所争议，但该方法确实采用了玻璃底片涂抹明胶的技术，解决了湿版火棉胶摄影法的不便，底片可预先制作并长期保存。

（4）便携式相机。

1888 年，美国发明家乔治·伊士曼推出了首款便携式相机——柯达相机。该相机使用胶卷作为感光材料，能拍摄 100 张圆形照片，并可交给专业人士进行冲洗和印刷。这一创新极大地降低了摄影的门槛和成本，使摄影艺术普及至普通民众，让更多人享受到拍照的乐趣。如图 4-14 所示。

图 4-14 最早的便携式相机——"班腾"

2.20 世纪的摄影技术突破

（1）彩色摄影技术。

虽然摄影技术在 19 世纪末就已经开始向彩色领域发展，但彩色摄影技术直到 20 世纪初才得到广泛应用。例如，1907 年法国的奥古斯特·卢米埃尔和路易斯·卢米埃尔兄弟成功发明了 Autochrome 彩色摄影技术，这是第一种实用的自然彩色摄影方法。如图 4-15 和图 4-16 所示。

图 4-15 《1903—1931》诺曼底乡村人文摄影 1

图 4-16 《1903—1931》诺曼底乡村人文摄影 2

（2）35 毫米底片相机的出现。

1924 年，莱茵兹·肖特发明了 35 毫米底片相机。这一革命性的发明使得相机体积更小、更轻便，同时成像质量也有了质的飞跃，因此成为摄影师们的首选，如图 4-17 所示。

（3）单反相机的出现。

1960 年，单反相机的问世进一步推动了摄影技术的发展。单反相机通过采用反光板和取景器设计，能够让摄影师看到实时的拍摄影像，具有操作简单、稳定性高以及成像质量优良的特点。

图 4-17 35 毫米底片相机

（4）数码摄影机的出现。

20世纪70年代，数码相机的诞生彻底变革了摄影领域。1975年，美国工程师发明了名为"CCD"（电荷耦合器件）的传感器，它能够将光线转换成数字信号，使得摄影过程变得更加便捷，同时也极大地简化了图像的处理与分享。

3. 当代摄影技术上的突破

（1）感光材料的进步。

在数字摄影时代，新兴感光材料的研发已成为影像技术领域的重要发展方向，旨在解决传统感光材料存在的问题，并提升图像质量和成像效率。这些新材料使得即使在弱光条件下拍摄，也能获得清晰、细腻的影像。

（2）超高帧率成像技术。

加拿大科学家研制的SCARF（扫频编码孔径实时飞秒摄影）相机，能够以每秒156万亿帧的速度拍摄图像。这一技术的突破使科学家能够研究飞秒级内的现象，如超声波医疗技术中的细微变化、超快储存设备的运行过程等。

（3）AI的深度融合。

AI的融合将大大提升自动对焦的准确性，使摄影设备能够智能识别拍摄对象并进行优化处理，提供更加精准和快速的拍摄体验。

（4）镜头技术的进步。

先进的镜头技术不断进步，包括超高分辨率光学设计、抗色差和畸变技术的提升，以及光学防抖和电子防抖技术的整合应用。

4. 数字摄影技术为行业带来的变化

（1）成像原理的变化。

传统摄影依赖于胶片上的化学变化来捕捉影像，而数字摄影则使用电子传感器，如CCD或CMOS，将光信号转化为数字信号，从而实现了即时成像和回放功能。

（2）曝光宽容度的差异。

数字摄影的曝光宽容度通常低于传统胶片摄影，这意味着数码相机在处理高光和阴影细节时的能力相对有限。

（3）镜头焦距的调整。

由于数码传感器的尺寸通常小于传统胶片，因此相同的镜头在数码相机上会产生不同的视觉效果。为了获得传统相机般的广角效果，摄影师可能需要使用特定的全画幅数码相机或相应的镜头转换装置。

（4）后期处理的便捷性。

数字摄影使得图像的后期处理更加灵活和方便。摄影师可以通过计算机软件对图像进行编辑和调整，而传统摄影则需要在暗房中进行烦琐的化学处理。

（5）储存和分享的革新。

数码相机拍摄的图像可以直接储存在数字媒体上，如内存卡，这不仅便于快速传输和大量储存，还促进了图像通过互联网的快速分享和传播。

（6）摄影门槛的降低。

数字摄影技术的普及降低了摄影的技术门槛和成本，使得更多人能够参与摄影创作，推动了摄影艺术的民间化进程。

（7）摄影效率的提升。

数码相机的即时反应功能显著提高了拍摄效率。摄影师可以立即查看和调整拍摄设置，而不需等待胶片冲洗和显影的过程。

这些变革不仅深刻改变了摄影的技术基础，还影响了摄影的创作方式、作品的传播渠道以及摄影教育的发展方向。数码相机的普及使得摄影成为一种更加普及、互动和多元化的艺术形式。

三、学习任务小结

通过本节课的学习，同学们了解了从早期即显式摄像机到现代电子和数字摄像机的发展历程，掌握了不同类型摄像机的核心原理及创新点。通过具体案例，学生能够理解摄像机技术如何推动行业发展，加深了对摄像机技术的理解和应用能力，为今后的学习和工作打下了坚实的基础。

四、课后作业

请同学们选择一部摄影史上的经典电影作品，研究并分析该片为何选择这类摄像机？有何优缺点？工作原理是什么？

学习任务二 摄像机的分类及应用

教学目标

（1）专业能力：能够识别和区分不同类型的摄像机，深入理解其工作原理和技术参数；同时，能够领悟不同类型摄像机在社会文化、新闻传播、商业广告等领域的应用及其产生的深远影响。

（2）社会能力：培养并提升解决实际拍摄问题的能力，这包括但不限于团队合作、沟通协调以及应对突发状况的灵活应变能力。

（3）方法能力：致力于提升自主学习能力，激发并发展创新思维，鼓励勇于尝试新的拍摄技术和风格，以更好地适应日新月异的媒体环境和不断变化的受众需求。

学习目标

（1）知识目标：熟练掌握摄像机的多种分类标准，全面了解各类摄像机的独特特点及其在不同领域的广泛应用。

（2）技能目标：能够熟练运用摄像机进行多种类型的拍摄实践，将扎实的理论知识有效转化为出色的实际操作能力。

（3）素质目标：着重培养创新协作能力，使自身更加适应并满足影视制作行业的多元化需求。

教学建议

1. 教师活动

（1）多媒体辅助教学：教师借助图像、动画等多媒体手段，生动讲解抽象化概念，并将其巧妙融合到摄像机的实际应用中，以帮助学生更深入地理解和记忆相关知识。

（2）项目导向学习：设计与课程内容紧密相关的实践项目，引导学生在完成项目的过程中灵活应用所学知识，从而有效提升他们解决实际问题的能力。

（3）强化师生互动交流：积极与学生进行互动和沟通，鼓励他们勇于表达观点，培养独立思考的能力。

2. 学生活动

（1）互动式学习体验：采用更多元化的互动式教学形式，如小组讨论、工作坊实践和现场演示等，以激发学生的参与热情和学习兴趣。

（2）观察与实践：鼓励学生细心观察并主动发现身边摄像机在不同领域中的实际应用案例，培养他们的观察力和实践能力。

一、学习问题导入

同学们，大家好！本次课我们主要讲解摄像机的分类与应用。通过前面的学习，我们已经了解到摄像技术的发展催生了不同类型的摄像机。这些摄像机各具特色，拥有不同的技术特点和适用的拍摄场景。那么，在实际运用中，选择合适的摄像机对于成品的质量至关重要。不同类型的摄像机在技术参数和应用场景上究竟有何差异？我们又该如何根据具体的拍摄需求来挑选合适的摄像机？此外，摄像机可以根据哪些标准进行分类呢？请参见图 4-18，这是一张单反摄像机的示例图片。

图 4-18 单反摄像机

二、学习任务讲解

摄像机的分类主要依据其用途、成像方式、结构以及技术特点。以下是常见的摄像机分类及其应用领域。

1. 按用途分类

（1）电影摄像机：这类摄像机专门用于拍摄电影，对画质和控制性有着极高的要求。它们可以是传统的胶片摄影机，也可以是现代的数字摄像机。电影摄像机适用于专业电影制作领域，如图 4-19 和图 4-20 所示。

图 4-19 电影摄像机 1

图 4-20 电影摄像机 2

（2）电视摄像机：这类摄像机主要用于广播电视节目制作和新闻报道，通常要求具备高图像质量、稳定性能和简便操作。它们常被用于记录世界的发展变迁，提供现场影像资料，如图 4-21 所示，便是一台典型的电视摄像机。

（3）监控摄像机：主要用于安全监控领域，如公共场所、交通设施等。虽然其数据量庞大，但画质要求相对较低，价格也相对较为实惠。监控摄像机强调的是实时监控和录像功能，如图 4-22 所示，展示了典型的监控摄像机。

图 4-21 电视摄像机

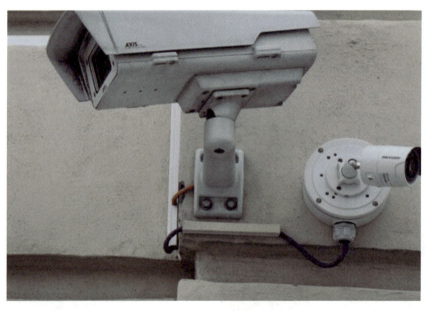

图 4-22 监控摄像机

（4）运动摄像机：这是一种便携式摄像机，专为记录运动和冒险活动而设计，特别强调耐用性和防水性能，如图 4-23 所示。

（5）超高速摄像机：此类摄像机专门用于记录高速运动的物体，适用于科学研究以及特殊视觉效果的制作。

（6）航空摄像机：通常安装在飞机上，主要用于地形制图、地理测绘等领域，如图 4-24 所示，展示了一台典型的航空摄像机。

图 4-23 运动摄像机

图 4-24 航空摄像机

2. 按成像方式分类

（1）胶片摄像机：这类摄像机使用负片或彩色反转片作为感光材料，通过化学显影过程来获取纸质照片或彩色正片。其成像质量高，但操作流程相对复杂，如图 4-25 所示，便是一台典型的胶片摄像机。

（2）数字摄像机：该类摄像机利用光电转换原理和数字技术来成像并处理图像，无须使用胶卷。它们便于图像传输，支持即时预览和后期处理，是目前主流的成像方式，如图 4-26 所示，展示了一台典型的数字摄像机。

图 4-25 胶片摄像机

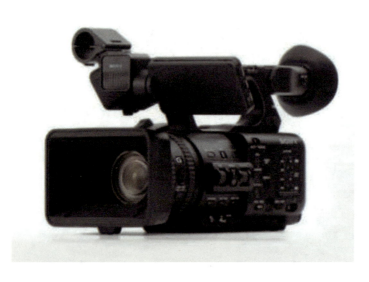

图 4-26 数字摄像机

3. 按取景方式分类

（1）光学取景器：它可以进一步细分为单反取景器和旁轴取景器两种类型。单反取景器通过反光镜将光线反射至五棱镜或五面镜，再经由目镜进行观察。这种取景方式不仅简单直观，而且视差小，非常适合高速对焦的场景。而旁轴取景器则是取景光轴与镜头光轴保持平行的设计，通常应用于旁轴相机中。旁轴取景器以其体积小巧为特点，但存在视差问题，因此在使用长焦镜头时可能不太适用。如图 4-27 和图 4-28 所示。

（2）电子取景器：它利用成像传感器的信号，在小屏幕上实时显示画面，并能展示曝光效果及其他设置信息。电子取景器的优势在于"所见即所得"，非常适合初学者以及在户外高亮环境下使用，因为它能够提供清晰的预览效果。如图 4-29 和图 4-30 所示。

由此可见，不同类型的摄像机根据其特点和优势，被应用于不同的领域和场景中，以满足特定的拍摄需求。

图 4-27 光学取景器 1　　　　图 4-28 光学取景器 2

图 4-29 电子取景器 1　　　　图 4-30 电子取景器 2

三、学习任务小结

通过本次课程的学习，同学们深刻理解了不同摄像机的特点和适用范围，并认识到这些摄像机在实际应用中的优势与局限性，这为影视制作提供了坚实的理论依据和实践指导。课后，建议同学们继续收集有关影视摄像机的相关资料，以便更全面地了解摄像机的多样功能。

四、课后作业

请同学们模拟完成一次关于"巴黎奥运会精彩瞬间回顾"的体育新闻专题记录任务。请简要阐述在本次专题记录中，你会如何选择摄像机来完成拍摄任务。

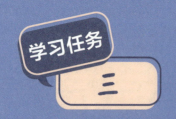

学习任务三 摄像机的构造与功能

教学目标

（1）专业能力：掌握摄像机的基本构造、工作原理、技术参数，熟悉各种功能及操作方法，以适应多样化的拍摄环境和创作需求。

（2）社会能力：具备团队合作精神，能够高效地进行沟通协调。

（3）方法能力：具备一定的审美鉴赏能力，并能熟练运用网络、文献等资源获取信息。

学习目标

（1）知识目标：深入了解摄像机的基本构造，理解感光元件的演变历程，以及数字技术在摄像机中的应用。同时，掌握手动设置、曝光控制、对焦技巧，以及镜头的选择和运用方法。

（2）技能目标：能够熟练操作数码摄像机，包括各项参数的设置和镜头性能的灵活运用。

（3）素质目标：培养科学规范的操作习惯，提高艺术修养和科学素养，为未来的影视创作打下坚实基础。

教学建议

1. 教师活动

（1）理论与实践并重：鉴于摄像基础课程实践性强的特点，教师在教学时应将理论讲解与实际操作紧密结合，通过案例分析、实验演示以及学生亲自动手实践等多种方式，帮助学生全面且深入地理解所学知识。

（2）关注学生个体差异：在教学过程中，教师应留意学生的不同能力和需求，对动手能力相对较弱的学生给予更多的关注和个性化的指导。

（3）积极评价与反馈：鼓励学生展示自己的作品，并通过及时、具体的评价与反馈，帮助学生不断发现问题、改进技能。

2. 学生活动

（1）亲自动手操作摄像设备，进行有效的拍摄和录制，并学习后期图像处理和视频编辑技巧，将理论知识转化为实践能力。

（2）积极参与小组讨论，与同学们分享拍摄经验，共同探讨解决问题的策略和方法。

一、学习问题导入

同学们,大家好!本次课我们主要讲解摄像机的基本构造与功能。摄像机的主要功能是捕捉静态或动态的视觉场景,并将其转换为电子信号或直接记录在物理介质上。它可以调整光圈大小以控制进光量,使用快门来控制曝光时间,并通过自动对焦系统确保影像的清晰度。现代摄像机还具备多种拍摄模式,如自动模式、光圈优先模式、快门优先模式和手动模式等,以适应不同的拍摄环境和创作需求。图4-31和图4-32展示了摄像机的构造。

在日常摄像操作的过程中,有同学会好奇:为什么不同的摄像机在拍摄相同场景时会产生不同的视觉效果?有的视频特别清晰,有的却相对模糊?摄像机的基础构造是怎样的?如何根据拍摄需求选择合适的摄像机和镜头?

接下来,我们将带着这些问题一同学习摄像机的基本组成部分,如镜头、传感器、图像处理器等,并解释这些部分如何协同工作以捕捉和记录图像。

图 4-31 摄像机的构造 1

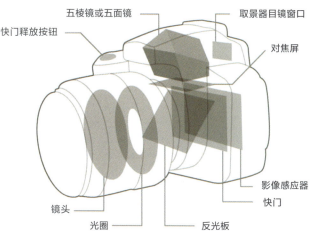

图 4-32 摄像机的构造 2

二、学习任务讲解

摄影机的基本构造主要分为三大系统:光学系统(镜头)、传感系统和图像处理系统。

1. 光学系统

(1)透镜:当光线从被摄物体反射或发射出来时,它首先通过的是镜头。镜头由多枚透镜元件组成,负责将外界的光线聚集到图像传感器上。这些透镜通过折射光线,将光线聚焦成一个倒置的实像。透镜的设计和排列决定了光线的聚焦效果,以及最终成像的清晰度和视角。如图4-33~图4-35所示。

(2)光圈:光圈是镜头内部的一个装置,可以调节进入镜头的光线量。光圈的大小会影响景深,即图像中清晰部分的范围。如图4-36所示。

(3)对焦系统:对焦系统用于调整透镜与成像平面之间的距离,以确保被摄物体能够清晰成像。如图4-37所示。

(4)光学滤镜:光学滤镜用于调节进入镜头的光线的光谱成分,例如紫外线滤光片、红外线滤光片等,旨在改善成像效果或适应特定的拍摄条件。如图4-38所示。

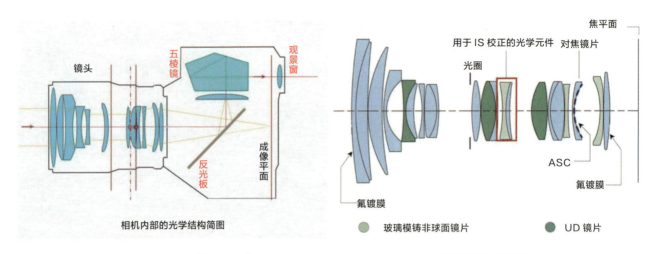

图 4-33 透镜 1　　　　　　　　　　图 4-34 透镜 2

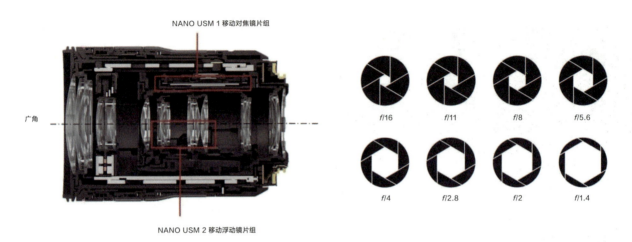

图 4-35 透镜 3　　　　　　　　　　图 4-36 光圈

图 4-37 对焦系统　　　　　　　　　图 4-38 光学滤镜

2. 传感系统

（1）图像传感器：图像传感器是传感系统的核心部件，负责将聚焦的光信号转换成电子信号。目前市场上主要的图像传感器类型有 CCD 和 CMOS 两种，如图 4-39 和图 4-40 所示。

图 4-39 CCD 传感器　　　　　　图 4-40 CMOS 传感器

（2）信号处理器：图像传感器产生的模拟信号需通过模数转换器（ADC）转换为数字图像信息，这个过程通常由图像信号处理器（ISP）来完成。ISP 还负责执行白平衡调整、自动对焦、曝光控制、降噪等图像处理算法，以改善图像质量。

（3）自动对焦系统：自动对焦系统通过比对图像传感器的不同区域的高度或对比度差异来确定对焦位置，并调整镜头以实现清晰成像。

（4）自动曝光系统：自动曝光系统通过测量光线到达图像传感器的光量来自动调整曝光时间或光圈大小，以获得适当的曝光水平。

（5）白平衡：白平衡功能用于校正图像中的颜色偏差，使其在不同的光线条件下都能呈现自然的色彩。

图 4-41 所示为传感系统示意图。

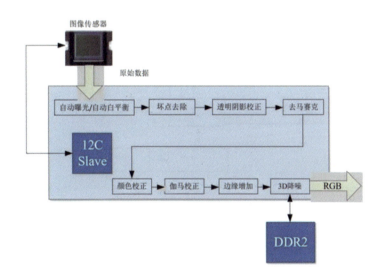

图 4-41 传感系统示意图

（6）防抖技术：该技术用于减少因手抖或设备震动而导致的图像模糊，可以通过电子图像稳定（EIS）或光学图像稳定（OIS）技术来实现，如图 4-42 和图 4-43 所示。

3．图像处理系统

（1）图像获取端：包括摄像头端、3A 算法（自动曝光、自动对焦、自动白平衡）以及 ISP（图像信号处理器）相关算法，这些算法共同作用以获取高还原度的图像，消除色差，并提升对比度。

（2）图像传输存储端：涉及视频编码标准，如 H.264、H.265、MPEG-4 等，用于图像的高效压缩和存储。

（3）图像处理端：包含各种滤波器、去雾、锐化等算法，旨在去除图像噪声，提高对比度和视觉效果。

（4）色彩校正与调整：涉及 CCM（颜色校正矩阵）、伽马校正、RGB 到 YUV 色彩空间转换等技术，用于调整图像的色彩平衡和饱和度，以改善色彩还原度。

（5）高级图像处理：基于深度学习的图像处理技术，如降噪、去马赛克、镜头畸变校正等，进一步提升图像质量。

（6）动态范围优化：一些高级相机提供动态范围优化功能，通过分析场景的亮度分布来优化曝光，以保留更多的高光和阴影细节。

（7）图像应用端：涉及图像的进一步应用，如 Sobel 边缘检测、腐蚀运算等，这些技术用于图像分析和处理。

图 4-44 所示为图像处理系统示意图。

图 4-42　EIS 防抖演示图　　　　图 4-43　OIS 防抖演示图

图 4-44　图像处理系统示意图

三、学习任务小结

通过本次课的学习，我们了解了摄像机的构造与功能，包括镜头、感光元件、曝光控制系统等部分，对摄像机的工作原理有了初步的认识。我们更深入地理解了摄像机是如何捕捉和记录图像的，这对于掌握摄像技术至关重要。掌握了这些知识，同学们可以在实际应用中拍摄出不同风格的照片，从而提高拍摄水平。

四、课后作业

请同学们选择一款摄像机，研究其基本构造和功能，分析该设备性能的优缺点。

项目五
摄像实操

学习任务一　调整摄像机
学习任务二　摄像机的运动
学习任务三　不同自然光条件下的拍摄方法
学习任务四　画面构图

学习任务一 调整摄像机

教学目标

（1）专业能力：掌握光圈调整技巧（包括自动、手动及临时自动模式）。熟悉滤色片的调整与应用方法，并了解其对通光量的影响。精通聚焦调整技术，尤其擅长高清晰度摄像机的对焦操作。深入理解并掌握黑平衡与白平衡的调整原理及其应用场景。

（2）社会能力：能够在团队中进行有效沟通，适应多元文化背景下的拍摄环境。培养并具备批判性思维，能够对作品进行客观、全面的评价。

（3）方法能力：能够运用所学知识解决拍摄过程中的技术问题，积极实践摄像技术。具备自我学习和持续发展的能力，通过创新不断提升作品质量。

学习目标

（1）知识目标：掌握光圈调整的原理和方法，深入理解滤色片的作用及其应用。熟悉聚焦调整技术，并理解黑平衡与白平衡的基本原理。

（2）技能目标：能够灵活调整光圈大小，根据拍摄需求选择合适的滤色片，实现准确聚焦拍摄。同时，能够正确调整黑平衡和白平衡，确保色彩的真实还原。

（3）素质目标：培养耐心和细心的品质，提升审美能力和艺术感知力。同时，培养创新意识和实践能力，勇于探索并应用新的拍摄技术。

教学建议

1. 教师活动

引入调整摄像机的实际案例，详细讲解技术应用，组织小组讨论以促进交流，示范正确操作方法，指导学生进行实践操作，并提供及时的反馈。

2. 学生活动

积极参与讨论，分享个人经验，进行摄像机调整的实践操作，与小组成员合作共同完成任务，展示作品成果，并接受教师和同学的评价。

一、学习问题导入

在日常拍摄中，我们经常会遇到光线、色彩和清晰度等方面的挑战。想象一下，户外婚礼的场景中，自然光线斑驳不定，这为拍摄带来了独特的挑战。当纪录片制作者力求还原婚礼每一个瞬间的真实色彩时，往往发现，在追求光影美感的同时，对于细节，比如蝴蝶细腻的纹理在镜头下的表现却显得模糊不清。面对这些挑战，我们应该如何应对呢？今天，我们将学习四个关键的调整技巧：光圈调整、滤色片应用、聚焦控制，以及黑白平衡设置。掌握这些技巧后，你将能够自信地应对各种拍摄环境，拍出令人满意的佳作。现在，就让我们一起探索摄像技术的无穷魅力吧！

二、学习任务讲解

1. 光圈的调整技巧

光圈控制是摄像师必须精通的基本技能之一。在实际拍摄过程中，摄像师需根据不同景物的亮度灵活调整光圈，以确保图像的正确曝光和高质量展现。光圈的调整主要涵盖三种方法：自动光圈调整、手动光圈调整以及光圈临时自动调整。

（1）自动光圈调整。

当摄像机的光圈调整开关被设定为自动（A）模式时，摄像机会依据被摄主体的平均亮度自动调整光圈大小，以获得恰当的曝光量。这是摄像过程中常用的模式。然而，由于自动光圈以整个图像的平均亮度为依据，因此在某些情况下可能会导致曝光不准确。自动光圈调整适用于景物场面照度相对均匀的场合，而在逆光条件或景物间亮度差异显著时则可能不适用。例如，当被摄主体位于大面积明亮或暗淡的背景前时，使用自动光圈调整可能会造成被摄主体曝光不当，此时则需采用手动光圈调整方法。

（2）手动光圈调整。

当摄像机的光圈调整开关被设定为手动（M）模式时，摄像师可通过旋转光圈环来手动设定光圈大小。在特定情况下，如拍摄人物的背景为极为明亮的天空，或被摄主体对比度极高时，手动调整光圈通常能取得优于自动调整的效果，能够拍摄出画面更为清晰、层次更为丰富的作品。

（3）光圈临时自动调整。

当摄像机的光圈调整开关处于手动（M）模式时，摄像师可以通过按住光圈临时自动调整按钮，使光圈进入临时自动调整状态。此时，摄像机会根据被摄主体的平均亮度自动选择合适的光圈大小。松开按钮后，光圈将保持在刚才自动调整的位置，并恢复到手动光圈调整状态。这一功能的主要作用是在手动调整光圈时为摄像师提供一个参考依据。

如图 5-1 所示为光圈调整技巧的示例。

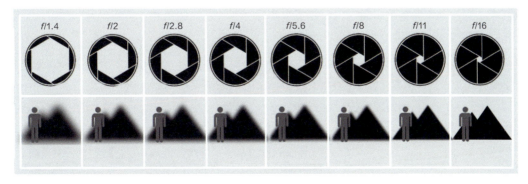

图 5-1　左边的为大光圈（f/1.4），背景虚化，右边的为小光圈（f/16），前后都清晰

2. 滤色片的调整与应用

在实际拍摄过程中，摄像机经常需要对准高亮度的物体。有时，由于艺术表达的需要或技术上的限制，无法进一步减小光圈，即便光圈已经调至最小，也无法有效处理高光区域。此时，可以通过调整中性密度滤色片（简称 ND 滤色片）来减少通光量，同时保持入射光的色温不变。摄像机面板上 ND 滤色片前的数字表示其通光量的比例，例如，选择 1/4ND 滤色片意味着通光量将减少至原来的 1/4。

在拍摄时，摄像师需要密切关注画面的曝光情况，并根据实际情况及时调整滤色片。此外，滤色片的选择还可以根据光圈的大小来决定：如果光圈已接近最小光圈值，则应选择通光量更少的滤色片挡位；相反，如果光圈接近最大光圈值，则应选择通光量更多的滤色片挡位。

需要注意的是，不同型号的摄像机，其滤色片上的编号所对应的通光量或色温条件可能有所不同，因此在使用时需根据实际情况灵活调整。

不同环境下滤色片的选择可参考表 5-1。

表 5-1 不同环境下滤色片的选择

	滤色片	适合的场所
1	3200K	室内、室外的暗处；有灯光时
2	5600K	室外（阴天或多云）
3	5600K+ND	室外（晴天或少云）

3. 聚焦调整技术

聚焦调整是摄像师必须精通的另一项基本技能。高清晰度摄像机的焦点难以准确对准，这是摄像师普遍面临的一个挑战。由于高清晰度摄像机具有高分辨率、大水平视角以及相对较小的景深（与标准清晰度摄像机相比），因此在使用高清晰度摄像机进行聚焦时需要格外细致和耐心。

对于标准清晰度摄像机，通常采用特写对焦法来拍摄相对静止的物体。然而，在使用高清晰度摄像机时，如果仍然采用标准清晰度摄像机的对焦方法，可能会发现拍摄出的图像清晰度并不理想。这主要是因为变焦镜头在变焦过程中会产生微小的图像偏移现象，导致不同焦距下的最佳聚焦点位置存在差异。

在摄像机中，变焦操作通常可以通过两种方式来实现：一种是推拉变焦杆按钮，另一种是转动变焦环。这两种变焦方式如图 5-2 所示。

为了拍摄出具有最佳清晰度的图像，应将高清晰度摄像机的变焦镜头调整至所需的景别，随后通过调整变焦环来完成聚焦过程。为了确保聚焦的准确性，摄像师可以利用摄像机自带的虚拟特写对焦辅助功能，或者借助标准监视器作为参考。在选择监视器时，尺寸越大往往越有利，因为它能更清晰地展示图像细节，从而更好地辅助摄像师拍出聚焦精确、画面精美的作品。

图 5-2 变焦的两种方式

4. 黑平衡与白平衡的调整

摄像机只有正确地重现黑白图像，才能确保真实地重现彩色图像。而黑白图像的正确重现，要求摄像机输出的红（R）、绿（G）、蓝（B）三个信号的强度必须相同。因此，在摄像机的工作过程中，始终保持合适的黑平衡和白平衡是至关重要的。在正式开始拍摄之前，摄像师必须先进行黑平衡和白平衡的调整，以确保摄像机的色彩还原准确无误。

（1）黑平衡调整。

黑平衡是摄像机的一个关键参数。它指的是，当摄像机拍摄黑色景物或镜头盖被盖上时，输出的R（红）、G（绿）、B（蓝）三基色视频信号的黑电平应保持一致，这样才能确保在彩色监视器屏幕上正确呈现黑色。若黑电平不一致，彩色监视器上显示的图像中的黑色物体将不会呈现为纯黑，而是会偏向某种彩色。因此，在拍摄前必须进行黑平衡的调整，并且这一步骤应在白平衡调整之前完成，如图 5-3 所示。

黑平衡的调整通常需要在以下情况下进行：摄像机初次使用时、长时间未使用后、在温度变化较大的环境中使用时，以及增益切换值被更改时。

黑平衡的调整步骤包括：将 OUTPUT 选择开关设置为 CAM，将 AUTO W/B BAL 开关拨至 ABB 侧，并执行黑平衡的自动调整。需要注意的是，在关闭摄像机电源或照明条件未发生改变的情况下，无须重新调整黑平衡。

图 5-3 黑平衡的调整

（2）白平衡调整。

摄像机的白平衡调整是确保监视器能够正确重现色彩的关键技术措施之一。其调整的质量直接关系到最终能否获得色彩还原准确的图像。当摄像机拍摄一个标准的白色物体时，根据色度学原理，只有当红（R）、绿（G）、蓝（B）三基色信号的强度相等（即 $R=G=B$）时，才能在监视器上准确呈现出标准的白色。然而，在实际拍摄过程中，会受到多种因素的影响，如外部照明光源的色温变化、R/G/B 三个摄像器件的光电转换特性不一致，以及监视器放大电路中各电子器件的离散性等，这些因素都可能导致最终输出的 R/G/B 电信号强度不相等。此时，在监视器上重现的图像中，所拍摄的物体可能不会呈现为纯白，而是会偏向某种颜色。在这种情况下，就需要进行白平衡的调整。

白平衡的调整通常包括粗调和细调两个步骤：粗调是根据当时的光源情况选择合适的滤色片；而细调则是通过电路调整来确保色彩的正确还原。

具体的白平衡调整步骤包括：首先，根据光源的色温情况选择合适的滤色片；接着，将 OUTPUT 选择开关设置为 CAM；然后，将 WHITE BAL 开关设置为 A 或 B（根据摄像机的具体型号和功能而定）；接下来，将一个白色的物体放置在照明光线下，并确保其充满整个屏幕；最后，按下 AWB（自动白平衡）按钮执行白平衡的自动调整，如图 5-4 和图 5-5 所示。

图 5-4 将 WHITE BAL 开关设置为 A 或 B

图 5-5 AWB 按钮

摄像机预设了室内、室外以及可调节的白平衡模式。若要使用摄像机预设的参数值，需要先按下 WBALANCE 按钮，将摄像机的白平衡调整至 PRST 挡位，然后按下 AWB 按钮，即可在 3200K、5600K 以及可调三个预设挡位之间进行切换，如图 5-6 所示。

自动白平衡调整相对简便，在正常光照条件下通常能获得令人满意的色彩效果。然而，在某些特定情境下，例如光源色温高于 9900 K 或低于 2300 K、拍摄单色物体或单色背景前的物体、摄像机与被摄主体处于不同光源下，或使用近摄功能拍摄大特写时，图像可能会出现明显的偏色现象。在这些情况下，就需要手动调整白平衡。

在实际拍摄过程中，为了准确还原色彩，在以下情况下需要重新调整白平衡：拍摄时光源的色温发生变化、拍摄现场的光源照度发生改变、更换了所选用的滤色片，以及摄像机使用时间超过其白平衡的有效记忆时间。正确地调整白平衡能够获取色彩还原准确、形象逼真的图像。此外，通过有意识地调整摄像机的白平衡，使色彩产生一定的失真效果，也可以创造出独特的艺术氛围。

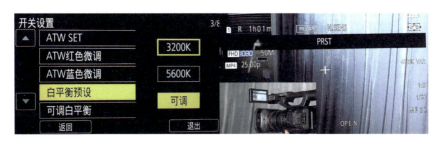

图 5-6 摄像机白平衡预设及 PRST 挡位

三、学习任务小结

本次学习任务全面覆盖了光圈、滤色片、聚焦技术，以及黑平衡与白平衡的调整技巧与应用，具体包括：

（1）光圈调整：同学们已掌握了自动调整、手动调整以及临时自动调整的方法，并深入了解了各种调整模式适用的拍摄场景。

（2）滤色片应用：同学们了解了 ND 滤色片的主要作用，并熟练掌握了根据曝光情况和光圈大小选择滤色片的技巧。

（3）聚焦技术：同学们深入理解了高清晰度摄像机聚焦的难点，并学会了利用变焦镜头和变焦环进行精确聚焦的方法。

（4）黑白平衡调整：同学们充分认识了黑平衡和白平衡调整的重要性，并掌握了调整步骤以及在不同场景下的应用方法。

课后，希望同学们能够认真消化这些知识点，并通过实际操作进行摄像机调整训练，以巩固所学内容。

四、课后作业

（1）请练习光圈的不同调整方式，并详细记录每种方式所产生的拍摄效果。

（2）尝试在不同光照条件下使用 ND 滤色片，仔细观察并记录其对画面亮度及色彩的影响。

（3）对比标准清晰度摄像机与高清晰度摄像机在相同场景下的聚焦效果，分析两者之间的差异。

（4）进行黑平衡和白平衡的调整练习，详细记录每次调整前后画面的色彩变化情况。

（5）结合所学知识，分析并总结在不同拍摄场景下如何合理选择和应用这些摄影技巧，以达到最佳的拍摄效果。

学习任务二 摄像机的运动

教学目标

（1）专业能力：掌握摄像机的各种运动拍摄技巧（推、拉、摇、移、跟等），并理解这些不同运动拍摄技巧在影视作品中的应用及其产生的效果。

（2）社会能力：通过小组练习共同完成任务，以此培养学生的团队协作能力。同时，提高学生的沟通能力，使他们在团队中能够有效地表达自己的创意和想法。

（3）方法能力：培养学生分析问题和解决问题的能力，使他们能够根据实际情况灵活选择合适的拍摄方法。此外，提升学生的创新思维，鼓励他们勇于尝试不同的拍摄手法和角度。

学习目标

（1）知识目标：了解并掌握摄像机的基本运动拍摄方法，认识并理解不同运动拍摄方法在影视作品中的具体应用及其产生的效果。

（2）技能目标：学生能够熟练运用摄像机进行推、拉、摇、移、跟等运动拍摄，并能根据实际的拍摄需求，灵活选择和应用不同的运动拍摄方法。

（3）素质目标：培养学生耐心和细心的品质，使其注重拍摄细节，追求高质量的拍摄效果。同时，提升学生的审美情趣，学会从观众的角度出发，审视并优化自己的拍摄作品。

教学建议

1. 教师活动

首先，通过案例分析，详细讲解摄像机的五种基本运动拍摄方法及其应用。随后，组织学生进行小组练习，亲自指导他们在实际操作中掌握这些拍摄技巧。最后，对学生的拍摄作品进行细致点评，并提出具体的改进建议。

2. 学生活动

认真听讲，仔细记录摄像机的五种基本运动拍摄方法及其应用。积极参与小组练习，勇于尝试运用不同的拍摄方法进行实践操作。展示自己的拍摄作品，虚心接受教师和同学的点评，并据此进行反思和改进。

一、学习问题导入

通过播放一个融合了多种运动拍摄方法的影视作品片段,引导学生仔细观察并深入分析其中的拍摄手法及其产生的效果。随后向学生提问:这段视频中采用了哪些摄像机的运动拍摄方法?它们各自带来了怎样的视觉效果?进一步引导学生思考:在哪些具体场景下适合运用这些拍摄方法?为什么这些拍摄方法在这些场景下特别有效?

二、学习任务讲解

摄像机的运动是指在单个镜头中,通过移动机位、改变镜头光轴或调整镜头焦距来进行拍摄。这样拍摄到的画面被称为运动镜头。镜头的运动形式丰富多样,常见的有推、拉、摇、移、跟、转、虚、晃、甩等。

1. 推

推是指摄像机向被摄主体方向推进,或者由短焦距逐渐调整至长焦距,以聚焦被摄主体的一种拍摄手法。采用这种手法拍摄的镜头被称为推镜头。在推进的过程中,被摄主体逐渐放大,而周围环境则逐渐缩小,形成景别由大到小连续变化的效果,营造出视觉前移的感受,并具有强烈的真实感,如图5-7所示。推镜头通过放大落幅中的被摄主体,使其更加突出。推镜头分为两种类型:一种是机位前移的推(也称为机位推),另一种是焦距调整的推(也称为变焦推)。

图5-7 推

(1)机位推。

摄像机由远及近地靠近被摄主体,使得画面中需要表现的部分逐渐占据更大的空间,其景别也随之逐渐缩小。这种推镜头的方式能够带给观众更强的身临其境之感。实现机位推的方法包括依靠三脚架的旋轮转动进行移动,或者利用移动轨道进行滑动,再或者是通过肩扛摄像机前移。

(2)变焦推。

在摄像机机位保持不变的情况下,通过手动或电动变焦环来调整变焦镜头的焦距,使其由短变长,从而景别由大变小。推镜头的速度不同,所展现的表现力也会有所不同。慢推能够营造出画面舒畅、悠长、忧伤或幽静的氛围,给予观众循序渐进的感受;而快推则会使人感受到激进、急促、简练或紧张不安的情绪。急推通常通过手动变焦的方式来实现,被摄主体会急剧变大,展现出强烈的爆发力和视觉冲击力,能够给观众带来震惊的感受。

尽管机位推和变焦推都会带来景别由大到小、视觉前移的效果,但两者在技术和美学层面各自拥有独特的内涵,并呈现出截然不同的画面效果。关于机位推与变焦推的具体区别,如表5-2所示。

在实际拍摄中,我们应当根据具体情况选择恰当的拍摄方式。推镜头的应用主要有以下几种情形。

第一,从广阔的范围或较大的场景逐渐聚焦到某一较小的场景。推镜头能够突破屏幕的平面限制,增加画面的纵深感,因此常被用于影视作品的开篇部分,起到引领观众进入故事情境的作用。例如,希区柯克就擅长

表 5-2 机位推与变焦推的区别

类型	视角	视距	景深	空间透视变形	画面内容	观众感觉
机位推	无变化	有变化	无明显变化	保持原来视角下的镜头特性	视觉空间出现新的形象和内容	视点前移,有身临其境的感觉
变焦推	有变化	无变化	发生变化	由广角向长焦距镜头特性发展	没有新的画面内容	很难产生身临其境的感觉

在电影开头使用推镜头:从城市群楼逐渐推进到某栋大楼,再进一步聚焦到某个窗口,以此对观众进行心理引导,带领他们深入剧情,揭示出在看似平静的人类社会中隐藏的阴暗面。电影《精神病患者》的开场镜头就是一个典型的从城市全景逐渐推进到某个窗口的推镜头。

第二,强调并突出局部或细节,推动叙事发展。推镜头能够营造出前进感和逐渐逼近被摄主体的视觉效果,使原本在画面中不起眼、不明显的景物或人物逐渐变大并凸显出来,从而将观众的注意力逐渐引导并集中到最想要表现的主体上,突出主体,展现细节,并表现环境与主体之间的关联。

第三,强调被摄主体,有助于表现和揭示人物的内心活动。推镜头对人物的强调可以巧妙地完成对观众的心理暗示。通过对人物进行有意的"推"镜头,可以凸显人物当前的心理状态和思考,常用来暗示人物的思想动机和接下来的行动计划。

2. 拉

拉是指摄像机远离被摄主体,或者通过调整变焦镜头的焦距由长变短,逐渐与被摄主体拉开距离的一种拍摄手法。采用这种拍摄手法拍摄的镜头被称为拉镜头。拉镜头与推镜头正好相反,被摄主体在画面中逐渐变小,而周围环境则逐渐变大,景别由小到大连续变化,形成视觉后移的效果,同样具有不容置疑的真实性,如图5-8所示。在镜头逐渐拉开的过程中,画面中不断融入新的信息,使观众能够更全面地了解被摄主体与其所处环境的关系。这些新信息与被摄主体形成新的组合,逐步清晰地展现出被摄主体与周围环境之间的联系。

镜头从近景拉至大远景,这种拉镜头的运用能够很好地展现所处的环境背景。拉镜头同样可以分为机位拉和变焦拉两种,虽然两者都能使景别变大,但它们在技术和美学上存在着明显的区别。读者可以通过对比推镜头的相关知识,来深入理解这两种拉镜头的不同特点。

图 5-8 拉

3. 摇

摇是指摄像机机位保持固定,借助三脚架上的云台或摄像师自身的移动,沿着某一特定方向转动摄像机进行拍摄的方式,如图 5-9 所示。采用这种摇摄方式拍摄的镜头被称为摇镜头。与推拉镜头不同,由于人的眼睛无法像摄像机那样进行推拉操作,推拉镜头在某种程度上带有一定的强制性视觉效果。而摇镜头则能够模拟人转动头部环顾四周或视线从一个点转移到另一个点的自然感受。通过摇镜头,可以从一个点平滑地过渡到另一个点,使这两个点上的物体产生某种视觉上的联系,因此摇镜头也常被用于实现场景的转换,同时能够展示更广阔的空间,拓宽观众的视野。

图 5-9 摇

通过摇镜头,可以使被摄主体逐一呈现,营造出一种累积的视觉效果。摇镜头能够完整且连续地展现被摄主体的全貌,营造出壮观宏伟的氛围,特别适用于展示那些需要单向延伸的物体,如连绵不绝的群山、高耸入云的烟囱等,摇镜头凭借其丰富的视觉信息承载能力,能够将这些景物完美地呈现出来。

摇镜头的运动形式丰富多样,包括水平摇、垂直摇、间歇摇、环形摇以及倾斜摇等,不同的运动形式蕴含着独特的画面语言和表现意义,摇的方向和转角需根据画面内容来决定。

通常,对于横向延伸的景物,我们会采用水平摇的形式;而对于纵向延伸的景物,则采用垂直摇的形式。在拍摄摇镜头时,需要注意以下两点:

①摇镜头应有明确的目的和表现内容,否则会影响画面的观赏性,破坏观众的观赏体验。

②摇镜头的速度应与被摄物体的运动速度以及画面的情绪发展相匹配。

4. 移

移是指将摄像机架设在活动物体上或由人手持,并随着运动进行拍摄的拍摄方式,如图 5-10 所示。采用这种移动方式拍摄的画面被称为移镜头。移镜头打破了定点拍摄的局限,创造出了多样化的视角,能够呈现出各种运动条件下的视觉效果。通过移镜头,可以从不同角度对被摄主体进行全方位展示,拓宽了画面空间,满足了观众的视觉和心理需求。移动摄像机机位能够更有效地展示环境,刻画人物,是摄像中常用的造型手段之一。

移镜头可以使景物在镜头前逐一掠过,形成巡视或展示的视觉效果,从而充分展现环境空间和建筑空间的复杂结构关系。常用的移镜头形式包括水平方向的横移、垂直方向的升降移以及沿弧线方向的环移等。其中,横移是沿着水平方向向两侧进行的移动,它能够横跨整个场景,为观众展示开阔的场面,这种效果类似于人们边走边向侧面观看,营造出巡视或展示的视觉效果。

在进行摄像机横移时,被摄主体会横向穿越屏幕,离摄像机越近的物体移动速度越快,从而能够产生强烈的立体感和纵深感。一般来说,横移可以借助移动车、活动三脚架以及各种工具车等设备来实现,有时也需要摄像师肩扛摄像机前行。需要指出的是,无论采用哪种移动方式,都应尽量保持画面的平稳。广角镜头因其视角宽广,在镜头运动时能够呈现出强烈的动感且保持画面平稳,因此在拍摄过程中可以优先考虑使用摄像机视角最广的那个镜头。为了确保移动镜头的稳定性,通常需要使用专业的稳定设备。

图 5-10 移

5. 跟

跟是指镜头跟随运动的人或物进行拍摄的拍摄方式，采用这种方式拍摄的镜头被称为跟镜头，它是一种通过改变摄像机机位来完成拍摄的摄像技巧，如图 5-11 所示。跟镜头始终聚焦于一个运动的被摄主体，确保该主体在画面中的位置和景别保持稳定，从而充分展现其运动状态和姿势。

跟镜头能够详尽且连续地呈现被摄主体的运动方向、速度及其所处的环境。根据摄像机和被摄主体之间的位置关系，跟镜头可以分为前跟、背跟和侧跟三种。

前跟是指摄像机位于被摄主体前方，被摄主体面向摄像机运动；背跟则是被摄主体背对着摄像机运动；而侧跟则是摄像机位于被摄主体侧面进行拍摄。

背跟是跟镜头中最为常见的形式之一，它常常用于跟随被摄主体穿越拥挤的人群或狭窄的空间，这种拍摄手法在恐怖片中尤为常见，用于营造紧张恐怖的氛围，调动观众的情绪，暗示危险即将来临。

在拍摄过程中，摄像师必须确保紧密跟随并准确捕捉被摄主体的运动，无论其运动速度多快、多复杂，都应努力使其保持在画面的特定位置上，否则就会失去跟拍的意义。

虽然跟镜头能够连续不断地追踪被摄主体，为观众带来连贯、流畅的视觉效果，但如果使用过于频繁，则可能使画面的整体节奏变得缓慢。特别是在被摄主体运动方向频繁变化的情况下，更应谨慎考虑使用跟镜头。

图 5-11 跟

6. 转

实现画面中景物的转动，可以采用以下两种方法。一种方法是在拍摄时，摄像机以镜头光轴为中心进行倾斜，从而使得画面中的地平线呈现倾斜乃至转动的视觉效果。转镜头多用于表现人物的主观视线、物体的转动感，以及诸如头晕、摔倒等主观感受，它常用于烘托情绪、渲染气氛。在苏联电影《雁南飞》中，鲍里斯在战场上不幸被流弹击中，当他摇晃倒地时，镜头模拟了他的身体感知，采用了旋转镜头的手法，以此来展现战争的残酷性。

另一种方法是利用广角镜头进行摇摄，以此来产生画面的转动感。高楼旋转、古树摇曳、天旋地转等效果都可以通过这种方法来拍摄。转镜头由于其技巧性较强，更适合用于主观镜头或艺术化地呈现被摄主体。

7. 虚

虚是指通过调整变焦环或近摄环来改变焦点，使得画面中原本清晰的景物变得模糊，或者使模糊的景物变得清晰的一种拍摄手法。在采用调整变焦环实现虚化时，通常使用长焦距进行拍摄，因为此时的景深较小，有利于进行虚实的变换。

从实到虚或从虚到实的画面转变，可以模拟人的主观感受，如从昏迷中醒来或由清醒陷入昏迷。虚焦手法可以用于突出主体，也可以用于完成转场或镜头组接，通常是前一个镜头由清晰逐渐虚化，后一个镜头则由虚化逐渐变得清晰，利用虚化的效果来完成画面的剪辑。

8. 晃

晃是在特定情境下使用的一种拍摄技巧。在正常情况下，拍摄的画面应保持平稳，尽量避免不必要的晃动。

然而，在拍摄过程中，为了表达如车船颠簸、慌乱情绪、匆忙感觉等特定情境，就需要运用晃镜头的手法。

在电影《拯救大兵瑞恩》开场后的诺曼底登陆战役场景中，为了模拟炮弹在身边爆炸的震撼效果，摄制组特别制作了摄影机晃动装置，使观众能够身临其境地感受到战斗的惨烈。而电影《有话好好说》则大量运用了晃动镜头的手法，以此来烘托紧张的情绪氛围。

9. 甩

甩是指在稳定的起幅之后，立刻进行快速摇摄，摇动的过程必须迅速，要使画面产生虚化的效果。采用甩的方式拍摄的镜头被称为甩镜头。甩镜头与摇镜头相似，但又不完全相同，甩镜头只包含起幅和甩动的过程，没有落幅，而且甩镜头的摇动速度比摇镜头更快。这种拍摄方法常用于处理具有因果关系的镜头或连接具有内在联系的镜头，通常是将两个或两个以上的甩镜头组接在一起，如图5-12所示。

图 5-12 甩

在上述介绍的九种镜头运动形式中，推、拉、摇、移、跟是最为常用的运动镜头，而转、虚、晃、甩则是在特定情境下采用的拍摄技巧。无论哪种技法，都需要摄像师经过长期的实践训练才能熟练掌握。

三、学习任务小结

本次学习任务聚焦于摄像机的运动技巧，深入探讨了运动镜头的拍摄方法及其应用。我们熟练掌握了推、拉、摇、移、跟这五种基本运动镜头的拍摄手法，并深刻理解了它们在影视作品中的实际应用效果。同时，我们也对转、虚、晃、甩等特殊运动镜头有了初步的认识和了解。

在学习过程中，我们深刻认识到运动镜头在影视作品中的重要性。它能够打破屏幕的局限，增强画面的纵深感，引导观众更好地进入故事情境，突出细节，推动叙事发展，并深刻揭示人物的内心世界。此外，我们还学习了如何通过机位的移动和镜头焦距的调整来实现不同的镜头运动效果，并掌握了在实际拍摄中根据具体情况灵活选择合适的拍摄方式的方法。这些知识对于我们提升拍摄技能、创作出更具表现力和感染力的影视作品具有极其重要的意义。

四、课后作业

（1）请使用摄像机或手机拍摄一段短视频，该视频需融合多种运动拍摄技巧，以展示你在课堂上的学习成果和实践能力。

（2）完成拍摄后，请将你的作品上传至班级共享平台，以便教师和同学们进行观摩与点评。

学习任务 三 不同自然光条件下的拍摄方法

教学目标

（1）专业能力：学生能够熟练掌握在不同自然光条件下的拍摄技巧与方法，并能合理运用光线，创造出与主题相契合的影调层次和画面氛围。

（2）社会能力：在团队合作中，学生能够展现出良好的沟通与协作能力，共同完成拍摄任务。同时，在拍摄过程中，学生能够尊重并保护拍摄环境，体现出强烈的社会责任感。

（3）方法能力：通过实践，学生能够具备拍摄中的问题分析、解决及反思能力，能够灵活运用所学知识，应对不同自然光条件下的拍摄挑战。

学习目标

（1）知识目标：了解并掌握不同自然光条件（如夜景、阴天、雨天、雪天、雾天、日出、日落）下的拍摄特点和要求，以及相应的拍摄技巧和曝光方法。

（2）技能目标：能够根据不同自然光条件，灵活选择合适的拍摄参数和角度，运用所学知识，拍摄出层次分明、氛围浓郁的画面。

（3）素质目标：培养学生的敏锐观察力和审美能力，使其能够发现并捕捉生活中的美好瞬间；同时，锻炼学生的耐心和毅力，鼓励学生在不同自然光条件下坚持不懈地拍摄，追求最佳的拍摄效果。

教学建议

1. 教师活动

教师应通过案例分析的方式，详细讲解不同自然光条件下的拍摄技巧和需要注意的事项。随后，组织学生参与实地拍摄练习，并指导他们根据不同自然光条件进行拍摄实践。最后，教师将对学生的拍摄作品进行细致点评，并提出具体的改进建议。

2. 学生活动

学生应认真听讲，做好笔记，深入理解不同自然光条件下的拍摄要求。在实地拍摄练习中，学生应积极尝试运用所学知识进行拍摄，并相互评价拍摄作品，交流拍摄心得和体会，以便共同进步。

一、学习问题导入

在影视制作过程中,摄像机经常需要在诸如夜景、阴天、雨天、雪天、雾天、日出、日落等非常规自然光条件下进行拍摄。这些不同的自然光环境为拍摄带来了各种挑战。如何在这些特定条件下拍摄出高质量的画面,是影视制作者必须熟练掌握的关键技能。

二、学习任务讲解

1. 夜景画面拍摄策略

在探索光影世界的奥秘时,我们深刻意识到摄像机与人眼之间存在着细腻的视觉感知差异。当夜幕降临,直接用镜头捕捉真实夜景时,画面往往沉浸在幽暗中,难以激发人们内心深处对美学的共鸣。因此,摄影师们更倾向于在日出前或日落后的那段被称为"黄金时刻"的短暂时光里按下快门。这段时光仿佛被赋予了魔力,摄影师能够精准捕捉并细腻展现夜景独有的静谧与深邃之美。

晨昏之际,光线以其特有的低色温,为大地披上了一袭温暖的金色外衣,使得色彩变得更加饱满且充满情感。天际边,绚丽的云霞与轻盈的晨雾或暮霭相互交织,为画面增添了一抹难以言喻的诗意与梦幻。更令人惊喜的是,当太阳以柔和的姿态低悬于地平线时,摄影师们甚至可以大胆地将其纳入构图之中,创造出既真实又超凡脱俗的视觉奇观。

晨昏光线不仅是营造抒情写意画面的理想伴侣,更是进行逆光与侧逆光拍摄的绝佳选择。在这光与影的交织中,暗色背景与低角度光线相互映衬,勾勒出被摄物体清晰的轮廓,使得画面在立体与层次间跃动,仿佛每一帧都在无声地诉说着动人的故事,如图5-13所示。

图5-13 黎明与黄昏

此外,晨昏光线还是拍摄剪影与半剪影画面的天然场所。摄影师们巧妙地运用仰拍角度,将事物的轮廓勾勒得更加鲜明,与广袤无垠的天空背景形成鲜明对比,既凸显了事物的本质特征,又赋予了画面强烈的视觉冲击力和艺术感染力。同时,结合光影的变化与投影元素,更是能够创造出千变万化、引人入胜的视觉体验。

在拍摄过程中,对高光点的处理显得尤为重要。通过精心布置,模拟路灯、台灯等光源的效果,营造出真实且富有层次的空间感。同时,注重景物布局的合理性,人为地营造出空间距离感,使得画面中的每一个元素都能够在光影的引领下和谐共存,共同构成一幅动人的画面,如图5-14所示。

值得注意的是,在追求艺术效果的同时,我们也应当尊重并还原现实生活。光线的运用应当充分考虑实际场景的需求与限制,避免盲目打光或增光所带来的失真现象。在特定情境下,比如需要在无人工光源的夜景中

进行拍摄时，我们可能需要采用更为精细的技术手段来模拟夜景效果。但无论进行怎样的调整，我们都应始终保持对画面真实性与美感的双重追求，确保两者之间的平衡。

图 5-14　夜晚

2. 阴天画面拍摄要点

阴天拍摄的物体往往立体感较弱，明暗反差小，空间透视感不强，使得画面显得平淡无奇。在进行拍摄时，需要特别注意以下几点：

（1）前景选择：选择暗色前景可以有效形成影调对比，从而增强空间透视感，改善画面的整体构图。

（2）背景选择与处理：当拍摄以人物神情为主的画面时，应确保人脸处于画面的高光部位，同时背景色调应略深于人脸的中级亮度，避免使用过于亮色的物体或天空作为背景，以免分散注意力。当拍摄以人物动作或轮廓形态为主的画面时，需要更加注重人物与背景及周围景物的影调选择和配置，通过加大画面反差来形成鲜明的影调对比。

（3）景深控制与虚实变化：由于阴天光照度较低，为满足曝光需求，通常需要增大光圈来改变曝光组合。在焦距保持不变的情况下，光圈的增大会导致景深减小，这有助于突出主体，实现主体清晰、背景虚化的效果，使画面更具层次感，如图 5-15 所示。

图 5-15　阴天

阴天云层遮挡了阳光，导致地面投影稀少，景物的明暗反差较小，影调整体偏暗，色彩主要依赖物体自身的特性来拉开层次，画面中缺乏亮色调。此时，蓝紫光较多地透射下来，而红橙光则较少，使得色温偏高，色调偏向蓝色。如果光线处理不当，画面将会显得层次缺失，色彩灰暗。在乌云密布的情况下，光线失去了明显的方向性，不同时段之间的亮度差异也变得很小，早晚的亮度会稍微低一些。地面主要受到云层散射光的照明，因此水平面相较于垂直面会更亮一些。为了打破这种沉闷感，让画面更加活跃，拍摄时应选择亮度反差大、色彩明快的物体作为拍摄对象。

3. 雨天画面拍摄技巧

雨天具备阴天的部分特征，其光线主要来源于天空的散射光，这种光线均匀分布且色温偏高，导致被摄景物缺乏明显的投影和阴影。由于雨水具有高反光率，雨天拍摄时画面中容易出现明亮物体和高光点。为了获得理想的拍摄效果并突出雨天的氛围，需要注意以下几点：

（1）背景选择：除了可以直接以大雨作为背景外，还可以选择深色物体，如灰墙、绿树、山峦、深色建筑物、山洞等，作为背景来增强雨景的表现力。

（2）光线利用：采用逆光或侧光进行拍摄，能够更好地表现出雨丝的形态和动态。

（3）取景范围确定：取景范围不宜过大，应以近处物体的明亮度为曝光基调，展现出如烟如雾的烟雨情景，同时避免让白色天空占据画面的大部分。

（4）表现手法选择：可以通过拍摄雨伞、雨衣、湿漉漉的地面及其上的倒影、乌云、电闪雷鸣、雨后彩虹等元素来间接表现雨天的氛围，使画面更加新颖有趣。

暴雨和大雨的雨滴大而急促，撞击在地面或硬质物体上会向四周溅射，并折射出明亮的光点，形成大、暴雨中独特的雨花景象；雨水打在玻璃上会形成斑斑点点的雨点和模糊的水帘；蒙蒙细雨则会在树叶尖上、屋檐角上聚集成一颗颗晶莹透亮的雨珠。这些景象都是雨天特有的景象，抓住这些特点进行拍摄，就能让雨在画面中栩栩如生、具体而动人，如图 5-16 所示。

图 5-16　雨天

4. 雪天画面拍摄指南

雪的反光性强，亮度高，这使其与其他暗色景物形成了鲜明的明暗对比。为了拍摄出影调层次丰富的画面，在拍摄时需要注意以下几点：

（1）背景选择：在降雪时，雪花在空中飞舞，光线虽然柔和，但能见度较低。此时，应选择深暗的景物作为背景，以更好地突出雪的明亮和洁白，如图 5-17 所示。

（2）光线选择与影调层次丰富性：为了展现被摄景物的影调层次和雪的质感，可以选择有起伏的地形、

地貌和物态进行拍摄。同时，运用侧光和侧逆光能够很好地表现出这些特点。在拍摄时间上，可以选择早晨或傍晚，利用太阳光与地面夹角小、投影长的特点来增强画面的立体感，达到明暗平衡的效果。

（3）防寒措施：在雪天拍摄时，需要注意摄像机的防寒保暖。可以使用防寒罩等保护措施来防止摄像机因低温而出现故障。

图 5-17 雪天

5. 雾天画面拍摄策略

雾这一自然现象源于空气中水蒸气的凝结，其高反光率使得雾景显得格外明亮，尤其在浓雾弥漫时，如同漂浮的白色烟云，为景物披上了一层神秘的面纱。雾不仅能够营造出强烈的大气透视效果，通过模糊远近物体的边界来展现出景物的丰富层次，深刻地表现了空间的深远与广阔，同时，雾还具备改变被摄物体形态、降低表面结构清晰度，以及调整物体明暗反差和色彩饱和度的独特能力。

在雾天拍摄时，为了充分捕捉并强化这种独特的氛围，需要注意以下几个方面：

（1）景物配置与画面层次：细心观察雾的变化及其对周围景物的影响，巧妙地选择并配置画面中的景物，以展现出远近不同的层次感，使画面更加立体和生动，如图 5-18 所示。

（2）光线选择与雾天效果增强：逆光和侧逆光是拍摄雾景时的优选光线条件。尤其是当阳光穿透薄雾时，能够捕捉到光影的流动与变幻，以及光线穿透云雾后形成的独特景观，从而大大增强画面的艺术效果。

图 5-18 雾天

（3）人物拍摄景别选择：在雾天拍摄人物时，考虑到雾对光线的散射作用，建议采用小景别来拍摄。这样可以更好地控制曝光，确保人物主体清晰明亮，避免因环境光线复杂而导致的曝光问题。

（4）防止曝光过度：雾天环境下，虽然天空散射光较强，实际亮度可能高于阴天，但雾气造成的朦胧感容易让人产生光线不足的错觉。因此，在拍摄过程中需特别留意曝光设置，防止因曝光过度而损失画面的细节和层次感。

6. 日出、日落画面拍摄技巧

日出和日落是大自然最为壮美的景色之一，在拍摄时需要注意以下几点：

（1）白平衡调整：在日出前或日落后，光线的色温较低且不稳定。为了真实还原人们日常生活中所见的日出、日落视觉效果，可以采用 5600 K 的色温进行拍摄，或者使用淡蓝色板来调整白平衡。

（2）准确曝光与画面层次：由于太阳的亮度非常高，当它出现在画面中时，会形成较大的亮度反差。因此，曝光量应以太阳周围天空的亮度为基准，以确保云层、霞光等元素能够准确曝光，同时保持画面的层次丰富。

（3）充分准备与时机把握：日出和日落时的光线变化非常迅速，因此需要提前了解拍摄地点的日出、日落时间和角度，做好充分的拍摄准备。同时，要抓住拍摄的最佳时机，以捕捉到最美丽的瞬间，如图 5-19 所示。

图 5-19 日出和日落

三、学习任务小结

本次课程主要学习了在不同自然光条件下的拍摄方法与技巧。通过理论讲解与实地拍摄练习相结合的方式，学生们掌握了在夜景、阴天、雨天、雪天、雾天以及日出、日落等多种环境下的拍摄要求，学会了如何根据不同自然光条件，合理选择拍摄参数和角度，从而拍摄出具有层次感和浓郁氛围的画面。

四、课后作业

（1）请选择一种自然光条件（如夜景、阴天、雨天、雪天、雾天、日出或日落），进行实地拍摄练习。

（2）在拍摄过程中，请注意运用本节课所学的拍摄技巧和曝光方法，以确保拍摄效果。

（3）请提交至少 5 张拍摄照片，并附上每张照片的拍摄心得和体会，以便进行交流和分享。

学习任务四 画面构图

教学目标

（1）专业能力：让学生掌握电视横画面与短视频竖画面的多种构图技巧，包括前景构图法、中心构图法、三分法（也称三分线构图法）、九宫格构图法、框式构图法、引导线构图法、对称式构图法以及对比构图法等。学生应能灵活运用这些构图方法，以增强作品的视觉吸引力和表现力。

（2）社会能力：通过小组讨论和作品互评的方式，培养学生的团队合作精神，加深彼此间的交流与理解，从而提升解决实际问题的能力。

（3）方法能力：引导学生学会观察、分析和总结，提升他们的自主学习和终身学习能力。学生应能根据不同的拍摄对象和场景，灵活选择并应用适合的构图技巧。

学习目标

（1）知识目标：理解并掌握各种构图方法的基本原理及其适用场景，了解这些构图方法如何影响观众的视觉感受和情感共鸣。

（2）技能目标：能够依据拍摄需求，选择合适的构图方法并进行实践操作。熟练运用摄影设备，通过调整角度、光线等因素，精准实现理想的构图效果。

（3）素质目标：培养审美情趣和创造力，提高对美的感知和表达能力。同时，增强责任感和职业道德，坚守原创原则，严格避免抄袭和侵权行为。

教学建议

1. 教师活动

教师通过展示和分析画面构图的实例，帮助学生深入理解并掌握各种构图方法的基本原理及其适用场景。

2. 学生活动

学生应主动参与画面构图的实践操作，尝试在不同场景下灵活运用所学的构图技巧进行拍摄。同时，通过小组讨论，分享各自的作品和构图思路，共同促进技能的提升。

一、学习问题导入

想象一下,你站在一片壮丽的风景前,手中紧握着摄像机,准备记录下这难忘的一刻。然而,如何让你的作品在众多照片中脱颖而出呢?关键在于画面构图。一个巧妙的构图能够将平凡的场景变得引人入胜。今天,我们就一起来探索画面构图的奥秘,学习如何运用构图技巧,让你的摄像作品更加精彩出众。

二、学习任务讲解

画面构图是摄影与摄像艺术的核心要素,无论是电视画面的广阔展现,还是手机短视频的紧凑表达,画面构图都起着至关重要的作用。构图不仅关乎画面的美观与平衡,更直接影响到观众对画面的理解和感受。

1. 构图的特点

(1)运动性。

视频作品作为造型艺术的一种,既能表现物体的运动,也能在运动中进行表现。运动性主要体现在以下三种形式:

①静态构图:以主观镜头为主,起到刻意强调的作用。

②动态构图:效果更为随意、自然流畅,能创造出全新的视觉形式。

③机位运动构图:这是静态与动态的综合,结合了上述两者的特点。

(2)完整性。

视频作品构图的完整性是指整体的完整性。导演需要设计构图的局部完整性,而摄影师则需要通过组合元素,形成视觉上的连贯语言。

(3)场景空间的限制。

所有构图都必须在现场完成,拍摄场景不仅要参与叙事,还要在此基础上表达构图风格。

(4)多视点多角度。

多视点是影视作品构图的核心,多角度则是影视作品构图的关键所在。

(5)画面比例的固定性。

常见的视频长宽比,如16:9、4:3、2.35:1等,会给观众带来截然不同的视觉体验。应通过控制位置、角度、前景等元素,在有限的画面中展现出无限的可能。

(6)现场拍摄的不可修改性。

在现场拍摄时,会面临许多不可预料的变化,如天气、环境、演员的表演等,这些都要求摄影师具备高度的应变能力和专业素养。

2. 主体与构图

主体是画面所要呈现的核心对象,承载着内容的主要信息。在电视画面中,主体可以是人物、物体或一组被摄体,借助构图技巧,如大小对比、位置布局和照明设计,使主体在画面中显得突出且鲜明。而在短视频中,鉴于画面尺寸较小和观众观看习惯的不同,主体需要更加突出和明确,以便迅速吸引观众的注意力。

(1)直接表现法:通过让主体占据较大的画面面积、处于显著位置并享有最佳照明,使主体一目了然。这种方法在电视和短视频中都同样适用,但短视频中需要更加注重主体的位置选择和照明设计,以确保在有限的画面空间内依然能够突出呈现主体,如图5-20所示。

图 5-20 主体中心构图（直接表现）

（2）间接表现法：通过环境氛围来衬托主体，营造出丰富的层次感和空间感。在电视画面中，这种方法能够营造出深远的意境；而在短视频中，则需要更加精练，通过简短的环境描绘迅速引出主体，如图 5-21 所示。

3. 陪体与构图

陪体是与主体有着紧密联系的对象，它在画面中起到补充说明、烘托陪衬以及美化画面的作用。在电视画面中，陪体的运用相对自由，可以与主体同时出现，也可以不同时出现。通过精心选择和安排陪体，可以丰富画面的内容和层次。然而，在短视频中，由于时长和画面的限制，陪体的选择和使用需要更加审慎，以确保不会干扰到主体的表现，同时要与主体形成有效的呼应和补充。

4. 前景与构图

前景指的是位于主体前面或靠近镜头的物体，它能够增强画面的纵深感，进一步说明和深化主题。在电视画面中，前景的运用颇为常见，通过巧妙的安排，可以引导观众的视线，增添画面的层次感和空间感。而在短视频中，前景的选择需要更加精细和巧妙，既要避免过于繁杂的前景干扰到主体的表现，又要与主体形成有效的呼应和补充，从而增强画面的整体效果，如图 5-22 所示。

图 5-21 间接表现

图 5-22 前景构图

5. 背景与构图

背景是位于主体后方的景物，它能够展现时空环境、营造氛围并辅助解释画面内容。在电视画面中，背景的处理相对灵活，可以通过调整拍摄角度来选择合适的背景，旨在突出主体并营造所需的氛围。而在短视频中，鉴于画面尺寸的限制，背景的选择和处理需更为简洁，以免干扰主体的表现。同时，背景的色彩、光影等元素应与主体相得益彰，共同提升画面的整体美感。

6. 空白与构图

空白是画面中的留白部分，尽管不是实体对象，但它是画面不可或缺的元素。在电视画面中，空白能够突出主体、营造意境，并影响实体对象之间的关系。合理的空白布局能使画面张弛有度、节奏鲜明。而在短视频中，由于画面尺寸和时长的双重限制，空白的运用需更加精练和巧妙。精心设计的空白处理，可以引导观众的视线流动，为画面增添动感和活力。

7. 常用构图形式

（1）水平线构图：赋予画面广阔、宁静的视觉效果，特别适合拍摄大地、海洋等自然场景。水平线构图在电视和短视频中均被广泛采用，能够展现出画面的稳定与宁静，如图5-23所示。

（2）垂直线构图：传达出崇高、庄严的感受，非常适合拍摄高楼、大树等景物。垂直线构图在电视画面中较为常见，能够展现出画面的力量与威严。在短视频中，同样可以恰当运用以凸显主体，如图5-24所示。

图 5-23 水平线构图

图 5-24 垂直线构图

（3）斜线构图：富有动感和纵深感，非常适合拍摄公路、跑道等场景。在电视和短视频中，斜线构图都可以被用来增加画面的活力与动感，如图5-25所示。

（4）曲线构图：具备流动、柔和的特性，非常适合拍摄河流、溪水等自然景物。曲线构图在电视画面中较为常见，能够展现出画面的优美与柔和。在短视频中，同样可以适当运用以展现自然的线条美，有助于塑造空间中的透视关系。曲线不仅可以用来表达优美与柔和，还可以传达力量、冲突、对比等情感，如图5-26所示。

图 5-25 斜线构图

图 5-26 曲线构图

（5）黄金分割及九宫格式构图：依据黄金分割比例或九宫格原则来布局画面元素，以获得更佳的视觉体验。这种方法在电视和短视频中均得到了广泛的应用。采用黄金分割或九宫格式构图，可以使画面达到更加均衡和谐、美观动人的效果，如图5-27所示。

（6）对称式构图：具备平衡、稳定的特点，非常适合拍摄具有对称性的物体或倒影。在电视和短视频中，都可以运用对称式构图来增强画面的美感和稳定性，如图5-28所示。

图5-27 黄金分割构图

图5-28 对称式构图

8. 从电视画面到短视频画面的构图转变

随着智能手机和社交媒体的广泛普及，短视频已经崛起为一种新颖且极具影响力的视觉表达形式。在短视频的构图艺术中，确保主体鲜明、画面简洁有力，并融入创意元素以吸引观众至关重要。鉴于短视频受限于时长和屏幕尺寸，创作者必须在有限的时间内迅速吸引观众的注意力，并有效地传达信息。

横构图是视频制作中的主流选择，其16∶9或4∶3的长宽比完美模拟了人类的自然视野，擅长展现宽广的场景。无论是壮丽的自然风光、繁华的城市景观、热闹的群体活动，还是捕捉奔跑、追逐等水平向运动的动态之美，横构图都能游刃有余。它不仅容纳了很多的背景细节，丰富了视觉层次，还营造出开阔的空间感和宏大的场景氛围。此外，横构图对于表现快速移动或横向延伸的动作尤为擅长，确保了画面的流畅与动感。通过精心布局前景、中景与背景，横构图能够进一步引导观众的视线，增强画面的叙事性和情感深度。

竖构图则以其独特的3∶4或9∶16比例，在短视频领域占据了一席之地。它强调垂直空间的延伸，赋予画面更强的立体感和深度感，尤其擅长于人物特写的刻画。在竖构图中，人物的面部表情和细节被细腻地呈现，非常适合用于人物访谈、Vlog录制或情感表达强烈的场景，有助于拉近与观众之间的情感距离。同时，对于树木、高楼、山峰等垂直特征显著的物体，竖构图更是能够凸显其挺拔之势，增强画面的视觉冲击力。

三、学习任务小结

本次课程我们学习了多种画面构图方法，包括前景构图法、中心构图法、三分法（也称作三分线构图法）、九宫格构图法、对称式构图法、引导线构图法、框式构图法以及对比构图法等。每种构图方法都蕴含着独特的原理和适用场景，通过合理运用这些构图技巧，我们能够显著提升作品的视觉吸引力和表现力。希望同学们在今后的实践中能够勇于尝试和探索，不断提升自己的构图技能，提高自己的创作水平。

四、课后作业

要求学生分组进行实地拍摄练习，每组需选择一种构图方法（横画面或竖画面均可），并拍摄至少5张不同场景的照片，同时附上简洁明了的构图说明。

项目六
影视照明

学习任务一　光与色彩
学习任务二　照明器材的使用
学习任务三　布光方法

学习任务一 光与色彩

教学目标

（1）专业能力：了解色彩与光的关系，掌握在不同人造光照射下物体所表现出的色彩。

（2）社会能力：具备一定的团队协作能力，并能进行光学实验。

（3）方法能力：培养学生分析光与色彩关系的能力，以及创意和观察能力。

学习目标

（1）知识目标：理解光与色彩之间的关系。

（2）技能目标：通过实验探究不同光源下光与色彩的关系。

（3）素质目标：培养创新思维和团队协作能力，全面提升综合素质。

教学建议

1. 教师活动

教师通过设计一系列光学实验，如使用不同色温的灯泡（如暖白光、冷白光、荧光灯等）照射同一物体，观察并记录色彩变化。通过实践操作，让学生亲身体验不同光源对物体色彩产生的影响，使学生在直观感受色彩差异后，能更深刻地理解光与色彩之间的关系。

2. 学生活动

在教师的指导下完成实验，在光与色彩的实践中加深对理论知识的理解，提升动手能力和观察能力。学生需对实验结果进行认真分析和总结，撰写实验报告，并提出自己的见解和创意。通过这一过程，学生将进一步巩固所学知识，提升综合素质和创新能力。

一、学习问题导入

同学们，大家好！在影视拍摄中，光与色彩是视觉艺术的核心元素，也是吸引观众视觉注意力的首要因素。不同的光线和色彩可以引发观众不同的情感反应。掌握光与色彩可以的运用是影视拍摄的基本技术要求之一，这一技能不仅考验着导演、摄影师等创作人员的技术水平，还体现了他们的艺术修养。在影视拍摄中，光与色彩不仅是视觉表现的基础，更是情感传达和故事叙述的重要工具，对作品的最终效果具有决定性的影响。

本次学习任务如下：每组需准备不同种类的光源（如日光灯、LED 灯、白炽灯、激光笔等），仔细观察并记录这些光源发出的光色差异。随后，利用分光镜或简单制作的彩色玻璃片来观察光源发出的光谱，并围绕光谱与颜色的关系展开讨论。

任务目标：通过实践操作，了解光与色彩的关系，能够辨别不同的摄影作品中的色彩类型。

二、学习任务讲解

对于拍摄者而言，拍摄时的光线与画面色彩紧密相连。光线是展现色彩的前提，而物体的色彩也会因光线的影响而发生变化。不同时段、不同性质的光源，会使被摄物呈现出各具特色的色彩效果。光线的变化可以通过色温值来体现，不同的色温值下，物体的色彩表现会有显著差异。

1. 色温

色温的概念与普通大众对"冷"和"暖"的直观感受恰好相反。例如，人们通常感觉红色、橙色和黄色较为温暖，而白色和蓝色较为冷冽。然而，实际上红色的色温较低，随后逐步升高的是橙色、黄色、白色，直至蓝色的色温达到最高。但习惯上，我们仍将含红橙光较多的光称为"暖光"，将含蓝紫光较多的光称为"冷光"，如图 6-1 和图 6-2 所示。

图 6-1 冷光

图 6-2 暖光

2. 固有色

固有色是指物体本身所固有的、不受外界条件影响的色彩。习惯上，我们把在白色阳光下物体呈现出来的色彩效果称为固有色。但严格来说，固有色是指物体在常态光源下，因其固有属性而呈现出的色彩，如图6-3和图6-4所示。

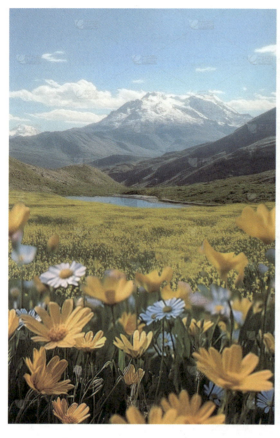

图6-3 黄色固有色　　　　　　　　　　图6-4 红色固有色

3. 环境色

物体所表现出的色彩是由光源色、环境色和固有色三种颜色混合而成的。其中，环境色指的是被摄物在各种光源（如日光、月光、灯光等）照射下，周围环境所反射或映射出的颜色。环境色的存在和变化增强了画面中色彩之间的呼应和联系，能够细腻地展现出物体的质感，同时也极大地丰富了画面的色彩层次，如图6-5和图6-6所示。

4. 消色

在摄影概念中，消色指的是白、灰、黑等仅具有亮度差别，而不具备冷暖色别特征的颜色。运用消色，可以使画面呈现出强烈的明暗对比效果，并且能使画面具有神秘感和力量感，如图6-7所示。

5. 多种色彩的组合

通过不同色彩的组合，往往能够取得更佳的视觉效果，给人以华丽、鲜艳之感。然而，在进行色彩搭配时，颜色的组合应当遵循一定的规律，以确保画面色彩丰富而不显得杂乱，如图6-8和图6-9所示。

图 6-5 环境色 1

图 6-6 环境色 2

图 6-7 消色

图 6-8 多色组合 1　　　　　　图 6-9 多色组合 2

6. 黑白色的稳定性

黑白色搭配是摄影中经常采用的一种经典方式。它通过画面中的黑、白或灰色来表现拍摄对象的特征。这种方式可以使画面更加稳定，表达出独特的意境，突出整体氛围，营造出引人注目的视觉效果。同时，它也可以使主体在色彩较为杂乱的背景中更加突出，如图 6-10 所示。

7. 邻近色平实逼真

邻近色的特点是视觉反差较小，统一且调和，能形成和谐的视觉韵律美，显得安定、稳重而不失活力。它是一种恰到好处的配色类型。在画面中添加少许邻近色的元素，可以体现出整体的活跃感和强度。同时，它还能给人带来温柔、雅致、安宁的心理感受，如图 6-11 所示。

三、学习任务小结

通过对本任务的学习，同学们认识了光与色彩之间的关系，了解到色彩的呈现是依赖于光线的，光线会对物体的色彩产生影响。不同时间、不同性质的光源，能够使被摄物体展现出不同的色彩特性，并且光线的变化可以通过色温值来反映。

图 6-10 黑白色的稳定性　　　　图 6-11 邻近色平实逼真

四、课后作业

请选择三种不同颜色的物品，例如苹果、青菜、香蕉，分别在阳光下和室内拍摄两组照片。在拍摄时，请注意构图和颜色的表达。通过对比这两组照片，阐述你的拍摄心得。

学习任务二 照明器材的使用

教学目标

（1）专业能力：学生能够掌握不同类型灯具的使用方法及适用场景。

（2）社会能力：能够列举并理解不同灯具在各种场景下的应用。

（3）方法能力：培养学生的思维能力和观察能力。

学习目标

（1）知识目标：了解不同灯具的使用场景及搭配方法。

（2）技能目标：能分析简单场景的灯光设计。

（3）素质目标：培养创新思维与团队协作能力，提升综合素质。

教学建议

1. 教师活动

（1）教师播放优秀的影视片段，该片段需包含多种灯具的应用及其在不同场景中的效果，以引导学生关注灯光在氛围营造和情感表达上的作用。

（2）教师可选取多个影视作品的灯光设计案例进行深入剖析，展示不同场景下灯具的选择、布置以及灯光效果的营造过程。

（3）利用模拟场景或虚拟软件，让学生亲自操作灯具进行灯光设计的实践练习。在此过程中，教师可以提供必要的指导，并鼓励学生尝试不同的灯光组合。

2. 学生活动

（1）在小组内，学生应积极发言，与组员共同讨论并设计灯光方案。鼓励学生提出创新想法，并尝试将理论知识应用于实际设计中，以培养团队协作能力，同时锻炼创新思维和观察能力。

（2）在教师的引导下进行模拟实践后，学生需按照小组设计的灯光方案进行操作，尝试调整灯具的位置、角度、亮度等参数，以达到预期的灯光效果。

一、学习问题导入

同学们，大家好！对于影视制作人员而言，照明器材的使用是一项既基础又重要的技能。了解各种照明器材的特性和最佳使用方式，能够避免不必要的浪费，实现资源的合理配置，从而降低制作成本。照明不仅能够强化故事的情感表达和氛围营造，还能通过光线的变化来传达角色的内心世界和推动剧情的发展。因此，照明器材使用的熟练程度会直接影响影视作品的最终呈现效果。

本次学习任务：小桔是摄影器材仓库的管理员，现在他需要对新到的一批灯具根据使用场景进行分类整理。请大家伸出援手，帮助他完成这项任务吧！

任务目标：通过小组合作及信息收集，能够准确分辨不同灯具的适用场景。

二、学习任务讲解

1. 大功率钨丝聚光灯

作用：常用作主光和辅光的灯具。

色温：3200 K。

功率：10 kW/12 kW、20 kW/24 kW。

调光器：配备。

特点：光照度高，照射面积大，通常用于营造气氛，如模拟阳光效果或满足大面积照明中对较强光线的要求。在全景拍摄中，使用大功率灯可以减少人为布光的痕迹，营造出更加真实的光线效果。

2. 中功率钨丝聚光灯

作用：常用作主光和辅光的灯具。

色温：3200 K。

功率：2 kW、5 kW。

调光器：配备。

特点：光强与有效照射范围适中，主要在中景拍摄范围内解决人物、部分景物及道具的布光需求。

3. 小功率钨丝聚光灯

作用：常用作主光和辅光的灯具。

色温：3200 K。

功率：150 W、300 W、650 W、1 kW。

调光器：配备。

特点：投射距离短，有效范围小，适用于局部照明、装饰性轮廓照明或特殊的小型照明。这种灯具使用灵活，便于移动和隐藏。图 6-12 展示了钨丝灯的示例。

4. 钨丝气球灯

作用：常用作主光、辅光、底子光或其他光线照明的灯具。

色温：3200 K。

功率：2~20 kW 可调。

特点：气球灯具可向360°方向照明，发出柔和而不刺眼的光线，既不会产生亮斑，也不会投下明显阴影。具有圆形、椭圆形、条形以及菱形等不同型号，适用于室内、室外等多种场合。

5. HMI 高色温气球灯

作用：常用作主光、辅光、底子光或其他光线照明的灯具。

色温：5600 K。

功率：2.4~16 kW 可调。

特点：作为主光或辅光时能达到非常自然的光效，提供 5600 K 的色温以及非常高的照度（1920000 lm），适用于棚内及实景拍摄。

6. 大型雾灯

作用：摄影棚内拍摄大型物体时常用的灯具，常吊装于顶部吊轨，提供大面积且柔和的照明。

色温：3200 K、5600 K。

功率：2~20 kW 可调。

7. 钨丝散光灯

散光型灯具是影视照明中用途广泛的灯种之一，多用于大面积泛光照明。

8. 2 kW 黄头灯

作用：常用于背景、人物辅助、底子光等照明场合。

色温：3200 K。

功率：2 kW。

特点：照度均匀、光质柔和、有效照射面积大，被照射物体不会产生明显阴影。图 6-13 展示了黄头灯的示例。

9. 800 W 红头灯

作用：背景、人物辅助、底子光等照明场合的常用灯具。

色温：3200 K。

功率：800 W。

特点：照度均匀、光质柔和、有效照射面积大，被照射物体不会产生明显阴影。图 6-14 展示了红头灯的示例。

图 6-12　钨丝灯

图 6-13　黄头灯

图 6-14　红头灯

三、学习任务小结

通过对本次学习任务的深入学习，同学们深刻理解了光与色彩之间的紧密联系。他们认识到，色彩的呈现是依赖于光线的，而光线则会对物体的色彩产生显著影响。不同时间、不同性质的光源，能够让被摄物体展现出各不相同的色彩特性。此外，光线的变化可以通过色温值来精确反映。

四、课后作业

课后作业：请根据图 6-15 所示的场景图和图 6-16 所示的灯光布置示意图，与拍摄效果进行对比，撰写一份分析报告。

图 6-15 场景图

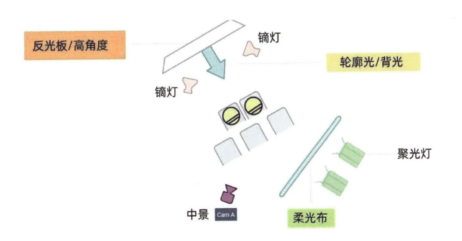

图 6-16 灯光布置示意图

学习任务三 布光方法

教学目标

（1）专业能力：掌握人物布光的基本原则和技巧，包括主光、辅光、轮廓光和背景光的合理运用，以及精确控制光线的方向、强度、质感和色彩，以创造出符合人物特征和情感氛围的光影效果。

（2）社会能力：通过团队合作，学生能够有效地沟通布光创意和设计意图，与导演、摄影师和演员等团队成员紧密协作，共同应对并解决布光过程中遇到的问题，从而提升团队合作能力和社会适应能力。

（3）方法能力：培养学生深入分析场景和人物特性的能力，使其能够依据剧本和导演意图，创造性地设计布光方案，并掌握自主学习和不断跟进布光技术更新的方法。

学习目标

（1）知识目标：掌握人物布光的基本理论和方法，深入了解不同布光技巧及其对人物形象塑造和情感表达的影响。

（2）技能目标：能够熟练运用各种布光技巧，实现人物的视觉突出与情感渲染，从而提升影视作品的艺术表现力和感染力。

（3）素质目标：培养创新思维和团队协作能力，提升在人物布光设计中的综合素质，为影视制作领域提供专业的技术支持和创意贡献。

教学建议

1. 教师活动

（1）收集并展示优秀的人物布光案例：教师收集一系列经典影视作品中的人物布光案例，对这些案例进行深入分析，探讨其光线运用技巧和创意构思，旨在提升学生的光影素养，同时激发学生的创造力和艺术想象力。

（2）讲解布光技术与情感表达：教师精心挑选具有代表性和启发性的人物布光案例，详细讲解技术层面的布光手法，并深入挖掘其背后的视觉叙事、情感传递及文化寓意，以此传递有效的光影表达方式，强调其社会价值。

（3）营造开放互动的课堂氛围：教师鼓励学生积极提问、分享见解，通过讨论引导学生独立思考，培养问题解决能力和批判性思维，深化学生对布光技术的理解。

2. 学生活动

（1）参与布光作品的赏析与实践项目：学生将参与人物布光作品的赏析与实践活动，通过团队分工合作，共同策划、设计并呈现布光方案。此过程旨在提升学生的光影设计技能、艺术表达能力及团队协作能力。

（2）参与系统性的布光实操训练：在教师的指导下，学生将参与系统性的人物布光实操训练。从基础光线运用开始，通过大量的动手实践，确保每位学生都能熟练掌握人物布光技能，为未来的影视创作打下坚实基础。

一、学习问题导入

同学们，大家好！在本次课程中，我们将一同揭开影视制作中另一个重要环节——人物布光的神秘面纱。人物布光是影视作品视觉呈现不可或缺的一部分，它通过光影的精妙运用，塑造人物形象，传递情感氛围，极大地增强了故事的吸引力和感染力。一个精心策划的布光方案，不仅能凸显人物特征，还能提升场景的真实感和艺术表现力，为观众营造更加沉浸式的观影体验。

要成功实施人物布光，我们需要对光线的物理特性、人物与环境的关系，以及光影与情感表达之间的内在联系有深入的理解。此外，制定布光方案时，我们应遵循一定的原则和技巧，例如根据场景和人物特性选择恰当的光源，运用光线的软硬、明暗、冷暖来传达不同的情感和氛围，并通过布光的层次感和方向性来引导观众的视线和注意力。

本次学习任务：人物布光设计项目。

任务目标：通过实践操作，掌握人物布光的基本原则与技巧，能够独立设计并完成一个人物场景的布光方案。

操作要求：

（1）分析人物特性：明确人物的外貌特征、情感状态及角色定位，为布光设计提供充分依据。

（2）选择合适的光源：根据场景需求和人物特性，精心挑选适当的灯具和光源类型，包括主光、辅光、轮廓光和背景光等。

（3）设计光线效果：灵活运用光线的方向、强度、质感和色彩，创造出与人物和场景相契合的光影效果。

（4）考虑环境因素：深入分析拍摄环境的光线条件，如自然光、室内光线等，合理利用并适当调整环境光，将其融入整体布光。

（5）实施布光方案：在实际拍摄过程中，严格按照设计好的布光方案进行布光实践，细致调整光线直至达到预期效果。

（6）调整与优化：在布光过程中，持续根据实际效果以及导演、摄影师的反馈，不断调整和优化布光方案，直至呈现出最佳的视觉效果。

二、学习任务讲解

通过本次学习任务，希望大家能够深刻领悟人物布光的艺术魅力与技术精髓，熟练掌握布光设计的核心要点，为未来的影视创作奠定坚实的基础。布光作为影视制作中的一项关键技术，通过精准控制光线的方向、强度、质感和色彩，来塑造生动的人物形象、营造独特的氛围以及传达丰富的情感。

1. 布光基本原理

（1）光质：光线的软硬程度决定了阴影的清晰度，硬光产生锐利的阴影，而柔光则产生柔和的阴影。

（2）光比：场景中明与暗的比例关系，直接影响画面的对比度和整体氛围。

（3）色温：光线的颜色温度，通常以开尔文（K）为单位，对画面的情感表达起着至关重要的作用。

（4）方向：光线的来源方向，对阴影的形状和物体的立体感有着决定性影响。

（5）强度：光线的亮度水平，直接关系到画面的曝光程度和清晰度。

2. 布光的分类

三点布光：这是最基本的布光方式，由主光、辅光和轮廓光三部分组成。主光负责提供主要照明，辅光用

于减轻主光产生的阴影，而轮廓光则用于突出主体与背景的分离，如图 6-17 所示。

自然光：利用自然光源，如太阳光，通常需借助反光板等工具进行调整。

硬光：由强光源直接发出，能形成清晰的阴影和高对比度效果。

柔光：通过柔化设备，如柔光箱或反光伞产生，形成柔和的阴影和低对比度效果。

逆光：从主体背后照射，用于分离主体与背景，增强立体感。

侧光：从主体侧面照射，有助于强调纹理和形状。

顶光：从上方照射，常用于模拟顶部光源，如天窗或天花板灯光。

脚光：从下方照射，能产生独特的戏剧效果。

背景光：照亮背景，与主体形成对比，增强深度感。

在实际操作中，布光师会根据剧本要求、导演意图和场景需求，灵活运用这些原理和分类，创造出符合作品需求的光影效果。例如，伦勃朗光作为一种经典的布光技巧，通过特定的光线角度和强度，在人物面部形成三角形高光区域，非常适合肖像摄影和特定情感表达的场景。

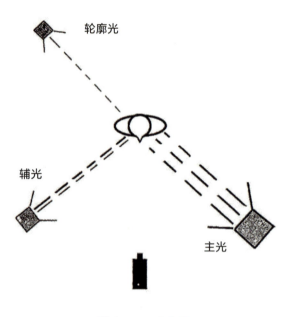

图 6-17 三点布光

3. 人物光的布光方法

在影视制作和摄影领域，主光是人物布光中最为关键的光源，它负责确立场景的照明基调和方向。作为场景中的主要光源，主光负责照亮主体，并为画面带来主要的照明效果。主光的设置往往决定了画面的色温和亮度，是构建照明方案的核心要素。其位置、强度和质量均会对最终的视觉效果产生显著影响。

（1）选择主光。

位置：主光通常被放置在摄影机的旁边，并与主体形成一定的角度。这个角度可以根据所需的视觉效果进行调整，常见的位置是在与主体和机位连线呈正面的 45 度角方向上，这样的布局有助于创造立体感和深度感，如图 6-18 所示。

强度：主光的强度应高于其他光源，以确保在场景中占据主导地位。它需足够明亮，能在画面中形成明显的阴影和高光区域，从而加强视觉冲击力。主光和辅光的示意如图 6-19 所示。

光质：主光的光质可根据所需效果选择为硬光或柔光。硬光会形成锐利的阴影边缘，适合营造戏剧性氛围；而柔光则产生柔和的阴影，更适合美化主体。

顺光：当主光从摄影机后方直接照射主体时，称为顺光。这种光线配置能有效减少阴影，使主体呈现更平滑的外观。

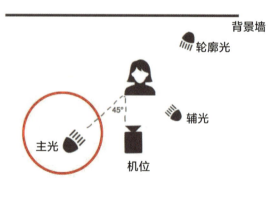

图 6-18 主光位置

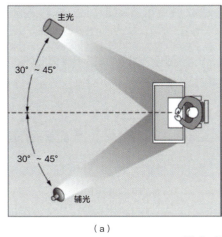 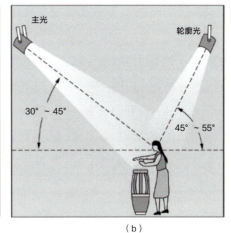

图 6-19 主光和辅光

侧光：当主光从主体侧面照射时，即为侧光。此角度能突出主体的纹理和形状，创造丰富的视觉层次。

逆光：当主光从主体背后照射，面向摄影机时，称为逆光。这种布光手法常用于创造剪影效果或清晰分离主体与背景。

（2）选择辅光。

辅光，也称为补光，其作用是减弱主光造成的显著阴影，增强主光未能照亮区域的画面层次与细节。设置辅光的目的是提升主光投射阴影部位的亮度，使这些阴暗区域也能展现出一定的质感和层次，同时缩小影像的反差。辅光的亮度一般不宜超过主光，以防产生过多阴影，从而保持画面的自然感和深度感。辅光的选择应遵循以下要求：

光质：辅光应采用柔和的、无明显方向性的散射光或反光，避免使用硬光，因为硬光可能在不同角度形成高光点，这不符合视觉习惯。

位置：辅光通常与主光相对，位于摄像机轴的另一侧，但一般不建议采用完全对称的布局，以免产生不必要的投影，影响画面效果，如图 6-20 所示。

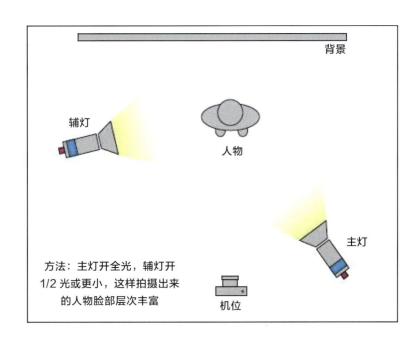

图 6-20 辅光位置

强度：辅光的强度应低于主光，以防出现主次颠倒的效果，并避免在被摄体上形成明显的辅光投影，即"夹光"现象。

高度：辅灯的高度一般不超过角色头部，以确保光线能均匀覆盖人物的面部和身体，减少阴影区域。

方向：辅光的方向应与主光形成一定夹角，以便填充主光留下的阴影，同时避免产生突兀的投影。

在实际操作中，辅光的选择和设置需依据拍摄的具体需求和创意意图来定。例如，在需要减小画面反差的场景中，需细致调整辅光的亮度和扩散程度，以达到预期效果。合理运用辅光，能显著提升画面的整体质感和视觉舒适度。

（3）选择逆光。

逆光，也被称为背光，指的是光源位于被摄体后方的布光手法。这种光线能够产生鲜明的轮廓光，使主体与背景分离，从而增强画面的立体感和深度感。在逆光拍摄时，主体正面的细节可能会因光线对比而减弱，但可以通过补光等技术手段进行改善。逆光的选择要求如下：

光源强度：逆光的光源需足够强，以便在主体背面形成明显的光线轮廓。

光源角度：逆光的角度通常较大，能在主体的顶部或肩部产生轮廓光。

背景考量：逆光拍摄时，背景的选择至关重要。通常选择较暗的背景，以更好地凸显主体的轮廓光。

正逆光：当光源直接位于主体背后，与相机形成一条直线时，称为正逆光。这种角度能产生强烈的轮廓光，但可能导致主体正面显得过于暗淡。

侧逆光：当光源位于主体后方的侧面时，则为侧逆光。这种角度能产生更为柔和的轮廓光，同时保留主体正面的一些细节。

在实际拍摄中，逆光能够营造出浪漫、神秘或戏剧性的氛围，是摄影师常用的创意布光手法之一。合理运用逆光，能够增强画面的视觉冲击力和艺术感染力。

三、学习任务小结

通过本课程的学习，我们深入探讨了人物布光的基本原理与应用技巧，从主光、辅光的选择到逆光的运用，每位学习者都展现出了对光线运用的深刻理解，并成功地将理论知识应用到了实践创作中。

我们的目标是培养每位学习者独立设计出富有艺术表现力的人物布光方案，而你们的努力和创造力已经远远超出了我们的预期。在这一过程中，我们共同克服了技术难题，也积累了宝贵的实践经验。请铭记，学习是一个永无止境的过程。我们鼓励大家继续保持对光影的敏锐感知，不断在布光创作的道路上探索和前行。感谢所有参与本次学习任务的成员，你们的努力和热情是本次学习取得成功的关键所在。

四、课后作业

（1）简述三点布光法则。

（2）单人布光方法有哪几种？

（3）按照三点布光法则进行单人布光拍摄。

项目七
影视后期

学习任务一 剪辑软件介绍
学习任务二 镜头的组接方法
学习任务三 声音编辑
学习任务四 字幕编辑
学习任务五 片头与片尾包装

学习任务一 剪辑软件介绍

教学目标

（1）专业能力：熟练掌握剪映的基本操作与各项功能，熟悉视频编辑界面布局，深入理解视频输出设置。

（2）社会能力：能够在团队中高效协作完成视频剪辑任务，具备良好的沟通能力，能灵活选用软件以满足需求，具备出色的时间管理能力，确保作品质量达标。

（3）方法能力：具备快速学习新软件功能的能力，能有效解决操作中的难题，善于赏析优秀视频作品并提炼其创作手法，能够整合优质资源，优化剪辑工作流程，从而提升作品的整体质量。

学习目标

（1）知识目标：理解并掌握剪映的基本操作界面、功能布局以及视频编辑相关的专业知识。

（2）技能目标：能够熟练地使用剪映进行视频剪辑，包括导入素材、编辑内容、音频处理、运用高级编辑功能以及正确设置视频输出参数。

（3）素质目标：能够准确分析视频剪辑作品的风格特点，清晰阐述剪辑思路与创意理念，展现出良好的专业素养和卓越的沟通能力。

教学建议

1. 教师活动

（1）收集并展示使用剪映剪辑的优秀视频作品，深入剖析其剪辑技巧与创意构思，旨在提升学生的视频审美素养，并激发他们的艺术想象力和创新能力。

（2）精选具有代表性的视频剪辑案例，详细讲述其背后的故事、所采用的剪辑手法以及所蕴含的文化内涵，以此传递优秀的创作理念和文化价值。

（3）积极与学生进行互动交流，鼓励学生主动提问和分享心得，以培养他们的独立思考能力和问题解决能力。

2. 学生活动

（1）分组进行视频剪辑作品的赏析与实践操作，以此锻炼剪辑技能和艺术表达能力，并提升他们的团队协作能力。

（2）参加教师组织的剪辑软件实操训练课程，通过亲身实践，熟练掌握剪映和PR（Premiere Pro）的基本操作以及高级编辑功能。

一、学习问题导入

同学们，大家好！本次课程，我们将一同探索剪辑软件的精彩世界。在数字时代，视频剪辑已成为创作过程中不可或缺的一环。剪映这款功能强大的剪辑软件，能够助力我们将原始的影像素材转化为生动、有趣且创意满满的作品。通过运用巧妙的剪辑手法，我们能够实现各式各样的视觉效果，无论是温馨感人、激动人心、幽默风趣，还是专业严谨的视频风格，恰当的剪辑都能从不同角度展现视频的独特魅力。视频剪辑赋予了我们无限的创作自由，只有掌握了相关技巧，我们才能随心所欲地创造出理想的视觉盛宴。接下来，就让我们一起迈入剪辑软件的世界，共同开启这段创作之旅吧！

如图 7-1 所示，剪映专业版的操作界面设计得既直观又高效，主要分为以下几个功能区域，每个区域都承担着特定的职责，以满足用户多样化的视频编辑需求。

图 7-1 剪映专业版界面分区

1. 素材区

（1）功能描述：此区域专门用于展示和管理用户导入的各类素材，涵盖视频、图片、音频等。用户可通过点击或拖拽的方式，轻松地将素材添加到时间线面板中进行后续编辑。

（2）特点：素材区内置预览功能，用户在选择素材时即可预览其效果，从而做出更加精准的使用决策。

2. 预览区

（1）功能描述：预览区是用户实时观看和检查视频编辑效果的窗口。在此区域，用户可以直观地看到时间线面板上当前选中素材的播放效果，以及应用的各种滤镜、特效、文本和贴纸等。

（2）特点：预览区支持全屏播放模式，用户可通过快捷键或点击按钮轻松进入，享受沉浸式的预览体验。同时，该区域还配备播放控制功能，如暂停、播放、停止等，方便用户进行灵活操作。

3. 时间线面板

（1）功能描述：时间线面板是剪映电脑版的核心编辑区域，用户可在此对素材进行剪辑、排序、调整时长等关键操作。时间线支持多轨道编辑，用户能够自由地将不同类型的素材（如视频、音频、文本等）放置在不同的轨道上，轻松实现复杂的视频效果。

（2）特点：时间线面板提供了丰富的编辑工具，如分割、删除、伸缩、倒放、镜像等，助力用户对素材进行精细化的编辑和调整。此外，该面板还具备吸附功能，能够自动对齐素材，有效减少编辑过程中的误差。

4. 参数调节区

（1）功能描述：参数调节区专注于对选中素材的详细参数进行设置和调整，包括但不限于视频的画面亮度、对比度、饱和度等，以及音频的音量大小、淡入淡出效果等。

（2）特点：参数调节区采用了直观的滑块和数值输入框设计，用户可通过拖动滑块或输入具体数值来精确调整素材的参数。此外，部分参数还支持实时预览功能，用户在调整过程中即可看到效果变化，极大地提升了编辑效率。

二、学习任务讲解

想要掌握视频剪辑的精髓，让创意在指尖自由跳跃吗？剪映专业版为你搭建了一个完美的展示舞台。从素材区的细致挑选，到预览区的即时反馈，再到时间线面板的精心编辑，每一步都充满了乐趣与挑战。现在，就让我们携手踏上这段学习之旅，通过亲身实践，深入探索剪映电脑版的各个功能区域，掌握剪辑技巧，让你的视频作品脱颖而出，绽放独特光彩。以下是基础视频剪辑的详细流程：

1. 收集与整理素材

（1）收集素材。

首先，你需要收集所有用于剪辑的视频和音频素材。这些素材可能源自相机拍摄、手机录制、网络下载或是专业素材库。请务必确保素材的版权合法，以避免侵权问题。

（2）导入素材。

将收集到的素材导入视频剪辑软件中。你可以通过点击素材区的导入键，或者直接将素材从硬盘拖放到素材区来完成这一操作，如图 7-2 和图 7-3 所示。

图 7-2 直接使用导入键

图 7-3 从硬盘中拖入

（3）整理素材。

在软件的项目面板或媒体库中，对素材进行命名和分类，以便后续快速查找和使用。养成良好的素材管理习惯，将大大提高你的剪辑效率。

2. 规划剪辑思路

（1）确定剪辑风格。

在开始剪辑之前，明确你的视频想要传达的主题和情感，以及预期的观众群体。这将帮助你决定剪辑的整体风格和节奏。

（2）编写剪辑大纲。

根据视频内容，编写一个简单的剪辑大纲，包括开场、主体部分、高潮、结尾等关键节点。这有助于你在剪辑过程中保持思路清晰，不偏离主题。

表 7-1 所示为某商业短片的剪辑大纲示例。

表 7-1 某商业短片的剪辑大纲

时长：6 ~ 10 分钟

镜头	画面内容	声音内容	阐述说明	音乐	备注
	从太空云层中推向地球，推向中国版图，再迅速推向中国广西南宁 闪烁转场（三维动态制作） 南宁·华南城（三维展示镜头） 配三维字幕	世界级贸易平台 全球化商业纽带 最全面的展示交易 最快捷的物流配送 最完善的配套服务 世界工业原料及商品交易中心	时长：30 秒 说明： 本引子主要集中说明和阐释华南城的顶级功能和品牌独有性，引出南宁·华南城的开创	磅礴、大气的音乐	
	南宁·华南城 LOGO 及字幕（三维演示）	南宁·华南城			
		开篇			
	一个地球叠化 华尔街画面，世界各大城市的镜头（素材） 城市地铁，人群出地铁 海上货轮，飞机起飞，纽约经济大厦等画面 叠化 深圳华南城大门标志及其他外景大画面（借景拍摄） 南宁城市航拍画面，南宁城市车来车往 南宁·华南城 外部大景（三维展示镜头） 动画演变到中国地图，南宁·华南城 标志点闪烁（三维地图）	纵览全球商业格局 世界级商贸交易中心主宰着全球商业的命脉 它们的发展 直接影响着世界经济中心的转变 华南城 一座让世人为之瞩目的地标 代表着新型商贸物流业的繁荣 当南宁一跃成为中国西南商业中心 南宁·华南城 以其出类拔萃的姿态 傲然屹立于中国西南经济之巅	时长：1分钟 说明： 本开篇通过分析世界经济格局形式，阐述华南城在这种格局中起到的作用，扩大其市场声誉、拔高形象		现在所有篇幅设计的时长均为预计时长，具体片子的时长均以片子的实际时长为准

3. 粗剪与精剪

（1）粗剪。

按照剪辑大纲，将素材按照时间顺序大致拼接起来，形成一个初步的视频框架。在粗剪阶段，不必过于纠结于细节，重点在于构建故事结构和调整整体节奏，确保视频内容的连贯性和流畅性。

（2）精剪。

在粗剪的基础上，进行更为精细的剪辑调整。这包括去除冗余镜头以精简内容，调整镜头顺序以增强叙事效果，添加过渡效果使画面转换更加自然，以及调整画面色彩、亮度等参数以提升视觉效果。同时，根据视频的具体需求和风格，还可以加入背景音乐、音效和字幕等元素，以进一步增强视频的感染力和观赏性，使其更加专业和引人入胜。

4. 调色与音频处理

（1）调色。

利用视频编辑软件的调色工具，对视频进行色彩校正和风格化处理。通过调整色温、饱和度、对比度等参数，可以使画面更加符合个人的审美标准以及视频的主题，如图 7-4 所示。

图 7-4 剪映专业版自带的调色滤镜

（2）音频处理。

音频是视频中不可或缺的一部分。在剪辑过程中，要注意检查音频质量，去除杂音和不必要的背景声音。同时，可以根据需要调整音量大小、添加音效和背景音乐，以提升音频的层次感和表现力。

5. 添加特效与转场

（1）特效。

根据视频需求，可以添加诸如滤镜、动画、文字等特效元素。这些特效能够丰富视频内容，增强观众的观看体验。

（2）转场。

转场是连接不同镜头的重要技巧。通过选用合适的转场效果，能使视频的过渡更加自然流畅。常见的转场效果有淡入淡出、溶解、推拉等。

6. 预览与调整

在完成剪辑后，务必进行多次预览，检查视频是否流畅、画面是否清晰、音频是否同步等。发现问题需及时进行调整和优化。

7. 导出与分享

（1）导出设置。

根据平台要求或个人需求，选择合适的导出格式、分辨率和码率。注意保持导出文件的大小适中，以便于上传和分享，如图7-5所示。

（2）分享作品。

将导出的视频文件上传至社交媒体、视频网站或发送给朋友观看。分享你的作品，并接受他人的反馈和建议，以此不断提升自己的剪辑技能。

通过以上七个步骤，你就可以完成一段基础视频的剪辑工作。当然，视频剪辑是一门艺术，需要不断学习和实践才能掌握其中的精髓。希望这篇指南能为你的视频剪辑之路提供一些有用的帮助和启发。

图 7-5 剪映专业版的导出参数调节

三、学习任务小结

通过本次课程的学习，同学们将初步掌握从素材收集与整理、规划剪辑思路、进行粗剪与精剪、调色与音频处理、添加特效与转场，到最终预览调整与导出的完整视频剪辑流程。这一过程不仅加深了同学们对视频剪辑软件操作的理解，还教会了他们如何通过剪辑手法表达故事情感，从而提升视频质量。未来，希望同学们继续深入学习，探索更多高级技巧，以创作出更加出色的视频作品。

四、课后作业

请选取一段自己拍摄的或来源于网络上且确保版权合法的公开素材，按照所学的基础视频剪辑流程，完成一个简短的视频剪辑项目。具体要求如下：

视频主题：自选，可以是生活记录、旅行分享、技能展示等。

剪辑要求：①进行粗剪，构建出视频的基本框架；②至少添加两种不同类型的转场效果，使视频过渡自然；③对视频进行基本的调色处理，使其色彩更加和谐统一；④添加背景音乐和必要的音效，以增强视频的氛围和情感表达；⑤确保视频整体流畅，无明显剪辑痕迹。

提交方式：请将剪辑完成的视频文件上传至指定平台，或直接发送给老师进行审阅。

镜头的组接方法

教学目标

（1）专业能力：掌握镜头组接的基本原则与技巧，涵盖画面匹配、节奏控制、转场方式等方面，以创作出流畅且连贯的影视作品。

（2）社会能力：通过团队协作，学生能够有效地沟通镜头组接的想法与意图，共同解决组接过程中遇到的问题，从而提升团队合作能力与社会适应能力。

（3）方法能力：培养学生分析影视作品镜头语言的能力，使其能够灵活运用所学知识，创新性地采用不同组接手法来表达作品主题。同时，让学生掌握自主学习和持续更新影视制作技术的方法。

学习目标

（1）知识目标：掌握镜头组接的基础理论，了解并掌握不同组接方式及其产生的效果。

（2）技能目标：能够熟练运用镜头组接技巧，实现画面的流畅过渡与情感的准确表达。

（3）素质目标：培养创新思维与团队协作能力，全面提升在影视制作中的综合素质。

教学建议

1. 教师活动

（1）教师收集并展示一系列使用剪映等软件剪辑的优秀视频作品，深入分析这些作品的剪辑技巧、创意构思及视觉美感，旨在提升学生的视频审美素养，同时激发学生的艺术想象力和创新潜能。

（2）教师精心挑选具有代表性和启发性的视频剪辑案例，不仅讲解技术层面的剪辑手法，还深入挖掘其背后的创作故事、文化寓意及情感传递，以此传递积极向上的创作理念和社会价值。

2. 学生活动

（1）组织学生分组进行视频剪辑作品的赏析与实践项目。通过团队分工合作，学生共同策划、剪辑并呈现作品。此过程旨在锻炼学生的剪辑技能、艺术表达能力及团队协作能力。

（2）在教师的指导下，学生参与系统性的剪辑软件（如剪映、Premiere Pro等）实操训练，从基础操作入手，逐步过渡到高级编辑功能的学习。通过大量动手实践，确保每位学生都能熟练掌握软件技能，为未来的创作打下坚实基础。

一、学习问题导入

同学们，大家好！本次课程，我们将深入探索影视制作中一个至关重要的领域——镜头的组接方法。在电影的织锦中，镜头不仅是故事的碎片，更是情感的载体和叙事的灵魂。而巧妙地将这些镜头拼接起来，使它们不仅仅是简单的连续，而是构成一部流畅、引人入胜的作品，正是我们本次课程的核心任务。

我们将系统学习镜头组接的基本原则、技巧以及创意应用。从基础的画面过渡、节奏控制，到高级的叙事手法、情感表达，每一步都将引领我们深入剪辑艺术的殿堂。我们不仅会分析经典影视作品中的镜头组接案例，汲取大师们的创作智慧，还将通过实践练习，将理论知识转化为实际技能。

本次学习任务：镜头组接实践项目。

任务目标：通过实践操作，掌握镜头组接的基本原则与技巧，能够独立完成一段既具有连贯性又能准确表达情感的视频剪辑。

操作要求：

（1）素材准备：从提供的素材库中选择或自行拍摄至少5个不同场景、内容各异的镜头素材，确保素材内容多样，足以支撑起一个简短的故事或情感表达。

（2）故事构思：基于所选素材，构思一个简洁明了的故事情节或情感线索，并明确每个镜头在故事中的功能和位置。

（3）镜头组接规划：制定详细的镜头组接方案，包括镜头间的过渡方式（如淡入淡出、直接切换、叠化等）、剪辑节奏的把握以及转场手法的选择。特别注意画面匹配、色彩协调以及情感连贯，确保观众在观看过程中能够顺畅地理解故事并感受到相应的情感。

（4）剪辑实践：使用剪映或其他视频剪辑软件，依照规划方案进行镜头组接。在剪辑过程中，细心调整每个镜头的时长、音量，并添加必要的音效和背景音乐，以增强视频的表现力和感染力。勇于尝试不同的剪辑手法和创意元素，使视频更加生动有趣。

（5）成果展示与反思：完成剪辑后，将作品上传至指定平台或在课堂上进行展示。观看并评价其他同学的作品，参与讨论，分享创作心得和遇到的问题。根据反馈进行自我反思，总结本次实践的经验教训，并思考如何进一步提升自己的镜头组接能力。

二、学习任务讲解

1. 素材准备

要求：从提供的素材库中选择或自行拍摄至少5个不同场景、内容各异的镜头素材，确保素材内容丰富多样，足以支撑起一个简短的故事或情感表达。

提示：请注意素材的画质与声音质量，并确保素材的版权合法。优先选择清晰度高、音质优良的素材。

2. 故事构思

要求：基于所选素材，构思一个简洁明了的故事情节或情感线索。明确每个镜头在故事中的功能和位置，确保整个故事或情感表达既连贯又吸引人。

提示：可以先用文字或草图勾勒出故事大纲，再逐步细化每个镜头的具体内容和呈现方式。

3. 镜头组接规划

（1）镜头组接的原则。

镜头的组接需符合人们的生活逻辑。所谓生活逻辑，即事物发展的客观规律，任何事物的生成与发展都有其内在逻辑。因此，前后镜头的组接并非随意，前一个镜头应为后一个镜头的基础，并能自然引发后一个镜头。这是观众能够顺利理解影视作品的前提。

镜头的组接还需符合人们的视觉逻辑，即按照时间顺序、空间关系、情感发展等自然规律来安排镜头顺序，使观众在观看过程中能够自然而然地理解故事脉络，感受情感变化，从而沉浸于影片所营造的氛围和情境中。这样的组接方式能够提升影片的观赏性和感染力，使观众获得更加深刻的观影体验，具体可参照图7-6和图7-7。

反映同一空间的镜头，在组接时要保持空间关系的一致性。这意味着镜头间的切换必须遵循空间逻辑，以确保观众能够清晰地辨识出场景中物体的位置、方向以及它们之间的空间关系，避免产生混乱。通过精确的构图、合理的镜头角度选择以及恰当的剪辑点把握，可以营造出连贯且真实的空间感，让观众仿佛身临其境，沉浸于影片所展现的场景之中。

图7-6 电影《饮食男女》镜头节选1　　图7-7 电影《饮食男女》镜头节选2

（2）镜头组接的技巧。

① 直接切换组接。

直接切换组接可以分为纵向关联和横向关联两种。

纵向关联指的是将两个或两个以上的相连镜头，顺畅地用来表现同一主体的动作或事物发展的连续过程，如图7-8和图7-9所示。

图 7-8 纵向关联的组接方式 1

图 7-9 纵向关联的组接方式 2

横向关联则是指在相连镜头表现不同被摄主体时，通过利用镜头之间的因果、呼应、对比、平行、烘托等逻辑关系，创造性地揭示出新的寓意或情绪，如图 7-10 所示。

图 7-10 横向关联的组接方式

②特效组接。

特效是影视作品在后期制作过程中附加在画面上的特技效果，如淡入、淡出、叠化、划入、划出等。这些效果通常需要借助特效软件或硬件来制作。随着科技的进步，越来越多的特效样式被开发出来，为影视作品增添了更多的视觉冲击力，如图 7-11 所示。

4. 剪辑实践

要求：使用剪映或其他视频剪辑软件，按照规划方案进行镜头组接。在剪辑过程中，注意调整每个镜头的时长、音量，并添加必要的音效和背景音乐。尝试运用不同的剪辑手法和创意元素，以提升视频的表现力和感染力。

图 7-11 多种多样的特效组接方式

提示：剪辑时要保持耐心和细心，不断预览和调整，以确保最终效果符合预期。同时，也要注意学习软件的操作技巧和快捷键的使用，以提高工作效率。

5. 成果展示与反思

要求：完成剪辑后，将作品上传至指定平台或在课堂上进行展示。观看其他同学的作品，并进行互评和讨论，分享各自的创作心得和遇到的问题。根据反馈进行自我反思，总结本次实践的经验教训，并思考如何进一步提升自己的镜头组接能力。

提示：展示时要自信大方地介绍自己的作品和创作思路。在互评和讨论中，要积极发言，提出建设性的意见和建议，同时也要虚心接受他人的批评和建议，以便更好地改进自己的作品。

三、学习任务小结

通过本课程的学习，同学们全面掌握了从素材收集到最终导出的完整视频剪辑流程。通过实践，大家不仅熟练掌握了软件操作，更学会了如何运用镜头组接的原则和技巧来传递故事情感，显著提升了视频作品的质感与表现力。希望同学们以此为契机，持续深耕，不断探索高级剪辑技巧，不断突破自我，创作出更多触动人心的优秀作品。

四、课后作业

以小组为单位,选择一个感兴趣的主题或故事线索,围绕该主题自行拍摄或收集相关视频素材。素材需包含不同场景、角度和内容的镜头,确保至少包含 10 个不同的镜头画面。

使用你所学的剪辑软件(如剪映等),依据你的剪辑规划进行剪辑。在此过程中,要注意保持镜头间空间关系的一致性,并合理运用剪辑手法以提升视频质量。同时,别忘了对视频进行调色和音频处理,以确保视听效果的完美呈现。

根据视频需要,添加适当的特效和转场效果。这些元素应服务于你的故事表达,避免喧宾夺主。

完成剪辑后,请多次预览你的作品,仔细检查是否有遗漏或需要改进之处。根据需要进行调整,直至满意。最后,将你的作品导出为高清格式,准备展示。

提交方式:请将剪辑完成的视频文件上传至指定平台或直接发送给老师进行审阅。

学习任务三 声音编辑

教学目标

（1）专业能力：掌握声音采集、剪辑、处理及混音等核心技术，能够独立自主地完成高质量的声音编辑项目。

（2）社会能力：培养团队协作精神，有效沟通声音编辑的需求与意见，提升在多媒体制作团队中的协作与协调能力。

（3）方法能力：学会运用专业软件进行高效的声音编辑，同时具备分析问题、解决问题的能力，以及持续学习新技术以适应行业不断发展的能力。

学习目标

（1）知识目标：理解声音编辑的基本原理，熟练掌握声音编辑软件的基本操作与各项功能。

（2）技能目标：能够熟练运用声音编辑软件进行声音的采集、剪辑、处理及混音，达到商用级声音编辑的标准。

（3）素质目标：培养细致入微的观察力、耐心细致的工作态度，以及优秀的审美观和创新思维能力。

教学建议

1. 教师活动

（1）利用剪映专业版或其他兼容软件，收集并展示一系列经过精心声音编辑的优秀短视频作品。深入分析这些作品中的声音设计、剪辑技巧、音效搭配及情感传递，以此提升学生的声音审美素养，并激发他们的艺术想象力和创新潜能。

（2）挑选具有代表性的声音编辑案例，特别是那些利用剪映专业版进行声音处理的视频。不仅讲解技术层面的编辑手法（如音频分割、音量调节、音效添加等），还要深入挖掘其背后的创作灵感、文化元素及情感表达，传递积极向上的创作理念和社会价值。

（3）建立开放互动的课堂氛围，鼓励学生就剪映专业版中声音编辑的特定功能、技巧或创意点积极提问、分享见解。通过小组讨论、案例分析等形式，引导学生独立思考，培养问题解决能力和批判性思维，同时增进同学间的交流与合作。

2. 学生活动

（1）学生分组进行声音编辑与视频制作的结合项目。每组需选定一个主题，如微电影片段、Vlog、广告短片等，进行视频的拍摄、剪辑以及声音的采集、编辑和混音。通过团队分工合作，共同完成从视频构思到最终呈现的整个过程。此过程旨在锻炼学生的声音编辑技能、视频制作能力及团队协作能力。

（2）在教师的指导下，学生需参与基于剪映专业版的系统性声音编辑实操训练，从软件的基本操作界面、音频轨道的使用开始，逐步深入到高级编辑功能的学习，如音频的精细调整、多音轨混音、音效库的灵活运用等。通过大量动手实践，确保每位学生都能熟练掌握利用剪映专业版进行声音编辑的技能，为未来在视频制作领域的创作打下坚实基础。同时，鼓励学生将所学技能应用于个人项目或实际创作中，通过实践促进学习，提升综合能力。

一、学习问题导入

同学们，大家好！本次课程我们将共同探索声音编辑的艺术。我们将学习如何运用剪映专业版或其他先进的声音编辑工具，将零散的声音素材编织成一首动人的乐章。从基础的音频剪辑、音量调节，到进阶的音效设计、声音氛围的营造，每一步都将是解开声音编辑奥秘的关键。我们将探讨如何通过声音的节奏、强弱、高低变化来引导观众的情绪，增强故事的感染力。同时，我们也将深入讨论声音在叙事中的独特作用，学习如何利用声音设计来强化影片的主题、塑造角色形象，甚至创造出令人意想不到的艺术效果。

在学习过程中，我们将分析优秀电影、广告或短视频中的声音编辑案例，从大师们的作品中汲取灵感与智慧。更重要的是，我们将通过大量的实践练习，将理论知识转化为自己的实战技能。每一次的动手尝试，都将是我们对声音编辑艺术的一次深刻领悟和探索。

学习任务：完成声音编辑基础实践。

操作要求具体如下：

1. 准备阶段

收集至少三段风格各异的音频素材（如自然环境声、对话片段、背景音乐）。确保采集或下载的音频文件音质清晰、无损坏，具有较高的质量。同时，要保证这些音频文件能够在剪映专业版或其他编辑软件中顺利导入和编辑。

2. 基础操作练习

使用剪映专业版，将三段音频素材导入项目中，并分别执行以下操作：

（1）裁剪音频至指定长度，确保每段音频时长不超过 10 秒。

（2）调整每段音频的音量，以达到在同一项目中听起来和谐平衡的效果。

（3）尝试添加淡入淡出效果，使音频之间的过渡更加自然流畅。

3. 创意应用

构思一个简短的故事或场景，利用上述三段音频素材进行编辑，创作出一个具有情感或特定氛围的短视频作品。在作品中，尝试从剪映的音效库中添加至少一种额外音效，以提升作品的表现力和感染力。

4. 提交与反馈

将完成的短视频作品导出为 MP4 格式，并附上你的创作思路或故事简介。在课堂上或通过指定平台提交作品，接受教师及同学的点评与反馈，以便你进一步改进和提升。

二、学习任务讲解

1. 声音采集阶段

要求：收集高质量、多样化的音频素材，为后续编辑工作奠定坚实基础。

注意事项具体如下：

（1）声音采集设备选择。

麦克风类型：根据采集需求选择合适的麦克风类型。例如，动圈麦克风因其抗噪能力强，适用于高噪声环境；而电容麦克风则因其能远距离拾音且声音细腻，适合在安静的室内环境使用，如会议场合。图 7-12 至图 7-15

图 7-12 动圈麦克风　　　　　　图 7-13 电容麦克风

图 7-14 防风麦克风　　　　　　图 7-15 无线麦克风

展示了各类麦克风。

麦克风性能：在选择麦克风时，需考虑其灵敏度、频率响应、指向性等性能参数，以确保能够清晰、准确地捕捉到声音信号。

（2）采集环境控制。

噪声控制：应选择噪声水平较低的环境进行声音采集，以避免回声和混响的干扰。对于无法避免的噪声，可以通过后期降噪处理来减轻其对声音质量的不良影响。

环境布置：应对采集环境进行适当的吸音处理，以降低噪声的干扰。同时，应将麦克风放置在声音来源的正前方，以确保获得最佳的录音效果。

（3）采集操作技巧。

保持稳定：录音时，一旦位置确定，应尽量避免移动，保持嘴与话筒的距离稳定，以免对音色和动态产生不良影响。

避免喷麦：在录音过程中，要特别注意避免喷麦现象，可以通过使用防喷罩或适当调整麦克风与声源的距

离来减少喷麦的影响。

避免突发噪声：在录音过程中，应尽量避免突发噪声的干扰，如手机铃声、门铃声等。

（4）文件格式与保存。

文件格式：应尽量使用无损或高保真格式保存录音文件，如 WAV 格式。虽然 MP3 格式在压缩时会有些许音质损失，但在码率较高的情况下（如 320 kbps 或更高），损失相对较小。然而，为了最大限度地保证音质，仍建议优先使用 WAV 格式。

采样率与位深度：应根据采集需求选择合适的采样率和位深度。一般来说，对于声纹识别等应用，16 kHz 采样率和 16 位深度的 WAV 格式通常足够。但需要注意的是，更高的采样率和位深度可以提供更好的音质和细节表现。

备份与存储：应及时对录音文件进行备份和妥善存储，以防止数据丢失。同时，应严格遵守个人隐私和版权保护的相关规定，避免未经授权的传播和使用。

2. 声音编辑阶段

要求：通过实际操作，熟练掌握剪映专业版中的音频编辑基本功能。

步骤如下：

（1）导入素材：启动剪映专业版，将事先准备好的三段音频素材导入项目中。

（2）裁剪音频：利用剪映的音频编辑工具，将每段音频精准裁剪至所需长度，确保每段音频时长不超过 10 秒，同时要注意保持音频内容的完整性，避免误剪重要部分。

（3）调整音量：逐一细致调整每段音频的音量大小，确保它们在项目中听起来和谐且平衡。你可以根据音频的具体内容和情感表达来灵活调整音量，以达到最佳的听觉效果。

（4）添加淡入淡出效果：为每段音频的开头和结尾部分添加淡入淡出效果，使音频之间的过渡更加自然流畅。这不仅能提升作品的整体流畅度，还能进一步增强观众的听觉体验。

图 7-16 声音基础参数调整界面

声音基础参数调整界面如图 7-16 所示。

3. 创意应用

要求：运用所学知识和现有音频素材，创作一个富含情感或特定氛围的短视频作品。

步骤如下：

（1）构思故事或场景：首要步骤是构思一个简洁明了的故事或场景，作为短视频作品的核心主题。此故事或场景应能充分利用你所拥有的音频素材，并有效传达你希望表达的情感或营造的氛围。

（2）编辑音频：依据构思的故事或场景，将之前已裁剪和调整妥当的音频素材进行有序编排和拼接。在此过程中，需特别注意音频间的过渡与衔接，以保障整个作品的连贯性和完整性。

（3）添加额外音效：尝试利用剪映的音效库，为你的作品增添至少一种额外音效，以此提升作品的表现力。这些音效可以是环境声、动作声或其他有助于强化场景氛围的声音元素。

（4）预览与调整：完成音频编辑工作后，需预览整个短视频作品，仔细核查音频与画面的同步状况以及音效的使用成效。依据实际情况进行必要的调整和优化，具体可参考图 7-17。

图 7-17 剪映专业版提供大量有版权的音效素材

4. 提交与反馈

要求：提交作品并积极接受反馈，进一步提升自己的声音编辑技能。

步骤如下：

（1）导出作品：将制作完成的短视频作品导出为 MP4 格式，并确保文件命名清晰明了，便于识别。

（2）附上创作说明：在提交作品的同时，附上你的创作思路或故事简介。这将有助于教师和同学更深入地理解你的创作意图及创作历程。

（3）提交作品：在课堂上或通过指定的平台按时提交作品。请确保按照要求完成提交流程，以便及时获取反馈。

（4）接受反馈并改进：认真聆听教师和同学的点评与反馈，全面了解自己在声音编辑方面的优势与待改进之处。根据反馈意见进行有针对性的改进和学习，以期不断提升自己的声音编辑技能。

三、学习任务小结

通过本次课程的学习，同学们不仅全面掌握了从音频素材收集到最终作品导出的完整操作流程，还在实际操作中进一步精进了剪映专业版等编辑软件的使用技巧。更为重要的是，大家学会了如何灵活运用音量调节、淡入淡出等编辑手法，以及如何巧妙融合不同风格的音频素材，遵循声音叙事的原则，将故事的情感与氛围精准传递给听众，从而显著增强了音频作品的感染力和表现力。希望同学们以此次实践为契机，持续探索声音编辑的广阔天地，勇于攀登高级剪辑技术的高峰，不断挑战自我，创作出更多能够触动人心、引人入胜的佳作。

四、课后作业

选择一个能够深深触动你情感的主题，例如回忆、梦想、自然之美等。

音频素材收集：围绕你所选的主题，收集至少三段风格各异的音频素材（可以是自然环境声、人声片段、背景音乐等），确保它们能够共同营造出该主题独特的氛围和情感色彩。

编辑创作：利用剪映专业版或其他专业的音频编辑软件，对收集到的音频素材进行细致的剪辑和编排。在此过程中，要充分运用你所学的音量调节、淡入淡出、音效添加等技巧，使音频作品在情感表达上更加细腻且层次丰富。

情感传递：在编辑过程中，要特别注重音频之间的过渡和衔接，确保整个作品在情感表达上流畅自然，能够准确无误地传达出你所选择主题的核心情感。

提交与分享：将精心制作的音频作品导出为 MP3 格式，并附上你的创作思路或故事简介。你可以通过课堂分享或指定的平台提交你的作品，与同学们分享你的创作心得，共同学习，共同进步。

截止日期：请务必在下节课前提交你的作品，以便能够及时获得老师的反馈和指导。

学习任务 四 字幕编辑

教学目标

（1）专业能力：掌握影视后期字幕编辑软件的操作，包括字幕的创建、样式的设计、时间轴的同步以及特效的添加，确保字幕准确无误且符合视觉审美要求。

（2）社会能力：具备团队合作精神，能够有效地沟通字幕编辑的需求与意见。

（3）方法能力：能够分析问题，独立制定字幕编辑方案，并运用批判性思维优化字幕的呈现效果。同时，具备持续学习新技术的能力，以适应影视后期制作的快速发展。

学习目标

（1）知识目标：了解字幕编辑的基本原理与规范，并掌握不同字幕格式及其应用场景。

（2）技能目标：熟练掌握字幕编辑软件的操作，能够独立地完成字幕的创建、编辑、校对以及特效添加。

（3）素质目标：培养细致认真的工作态度，并提升审美鉴赏能力。

教学建议

1. 教师活动

（1）案例展示与解析：精选一系列运用剪映等先进视频编辑软件制作的高质量影视片段，特别是那些字幕编辑精良的作品。通过详细解析这些作品在字幕设计、排版美学、与视频内容的同步性以及情感共鸣点等方面的特点，提升学生的影视后期字幕编辑的审美认知。同时，鼓励学生从这些作品中汲取灵感，激发他们的创新思维和艺术想象力。

（2）深度剖析创作背景：除了技术层面的解析，教师应深入挖掘每部作品的创作背景、文化意义及情感价值，让学生理解字幕不仅是文字的堆砌，更是故事叙述、情感传达和文化交流的重要载体。通过分享这些故事，传递正能量，引导学生形成积极向上的创作态度和社会责任感。

（3）促进课堂互动与批判性思维：建立以学生为中心的讨论环境，鼓励学生就字幕编辑的创意、效果及文化适应性等方面提出自己的疑问和见解。通过小组讨论、全班分享等形式，促进学生间的思想碰撞，培养其独立思考、批判性思维和解决问题的能力。

2. 学生活动

（1）分组实践项目：组织学生成立项目小组，围绕特定主题或故事情节进行视频剪辑及字幕编辑的实践。通过团队协作，从策划、拍摄、剪辑到字幕设计的全过程参与，不仅锻炼学生的专业技能，还增强其团队协作、时间管理和项目规划能力。鼓励各小组在字幕设计上勇于创新，尝试不同的风格与表现手法。

（2）系统性软件实操训练：制订详细的教学计划，从剪映、PR 等剪辑软件的基础操作入手，逐步引导学生掌握高级编辑技巧，特别是字幕编辑模块的功能与运用。通过实操练习、案例分析、作品点评等多种方式，确保每位学生都能熟练掌握软件操作，并能够灵活运用所学技能于实际创作中。同时，鼓励学生自主学习新软件、新技术，保持对行业发展的敏感度。

一、学习问题导入

同学们，大家好！本次课程，我们将共同学习后期字幕的编辑。在影视作品的广阔天地中，字幕不仅仅是文字的简单堆砌，它们犹如夜空中最亮的星，引领着观众的情感走向，深化着故事的内涵与外延。它们不仅仅是声音的补充，更是视觉叙事中不可或缺的一环，肩负着信息传递、情感共鸣和文化交流的重要使命。

在本次课程中，我们将从基础的字幕样式设计、时间轴同步讲起，到高级的特效应用、文化适应性考量，一步步构建起字幕编辑的完整知识体系。我们不仅会学习字幕编辑的专业技能，还会探讨如何通过字幕的创新运用，为影视作品增添独特的魅力与深度。

学习任务：字幕编辑基础实践。

操作要求具体如下：

1. 准备阶段

（1）拍摄或选取过往拍摄素材中的三段不同风格的视频，包括一组含有人物对话的片段、一组需要旁白说明的介绍性片段，以及一组可用于片头片尾的风景片段。

（2）确保选取或拍摄的视频文件音质清晰、画面质量高，避免使用低质量或损坏的素材。

（3）确认文件能够在剪映专业版或其他编辑软件中正常导入和编辑。

2. 基础操作练习

使用剪映专业版，将三段视频素材导入项目中，并分别进行字幕添加操作。

3. 创意应用

（1）构思一个简单的故事或场景，利用上述三段视频素材进行编辑，创作出一个具有情感或氛围的短视频作品。

（2）在作品中，尝试使用剪映的花字库和动画特效，制作至少三种不同风格的字幕，以增强作品的表现力。

4. 提交与反馈

（1）将完成的短视频作品导出为 MP4 格式，并附上你的创作思路或故事简介。

（2）在课堂上或通过指定平台提交作品，接受教师及同学的点评与反馈，以便进一步改进。

二、学习任务讲解

1. 准备阶段

（1）任务描述。

在准备阶段，你需要准备三段风格各异的视频素材，这些素材将作为你后续进行字幕编辑和创作的基石。

（2）具体要求。

视频素材选择的具体要求如下：

人物对话片段：选取一段包含清晰、具有情节性或情感表达的人物对话的视频素材。

介绍性片段：选择一段需要旁白辅助说明的介绍性视频素材，如产品介绍、地点介绍等，要求旁白与画面内容紧密贴合。

风景片段：挑选一段可用于片头或片尾的风景视频素材，要求画面优美、色彩鲜明，能够营造出独特的

氛围或情感。

（3）视频质量要求。

请确保所有视频文件具备较好的音质和较高的清晰度，避免选用低质量或已损坏的素材。同时，视频文件格式需与剪映专业版或其他你计划使用的编辑软件兼容。

（4）素材测试。

请提前在剪映专业版中测试视频素材的导入和编辑功能，确保一切操作无误。

2. 基础操作练习

在这一阶段，你将使用剪映专业版为三段视频素材分别添加字幕。

（1）字幕的种类。

片头字幕：主要包括电影名称、制作团队（如制片人、导演等核心成员）以及主要演员等关键信息。这些信息通常在影片开头以叠印的方式优雅地呈现在画面上，使用具有强烈形式感和艺术感的字体，旨在给观众留下深刻的第一印象。

片中字幕：片中字幕涵盖了多种类型，包括对白字幕、歌词字幕和说明字幕等。对白字幕位于屏幕下方，将角色对话以文字形式清晰展现；歌词字幕则专门用于展示音乐作品中的歌词内容；而说明字幕则用于阐释剧情、描绘场景或提供必要的背景信息。对白字幕和歌词字幕有助于有听力障碍的观众更好地理解影片内容，而说明字幕则能够丰富剧情细节，提升观众的观影体验。

片尾字幕：主要包括制作团队名单、演职人员名单以及鸣谢信息等。这些信息在影片结束后逐一呈现，旨在向观众全面展示影片制作过程中的所有参与者，并表达对他们的诚挚感谢。

图 7-18 ～图 7-20 所示分别为片头字幕、片中字幕、片尾字幕的示例。

图 7-18 片头字幕

图 7-19 片中字幕

图 7-20 片尾字幕

（2）具体步骤。

导入视频素材：打开剪映专业版，新建一个项目，随后将三段视频素材导入至项目的媒体库中。

片头字幕：片头字幕往往于影片起始时以叠印形式展现于画面之上，常采用具有强烈形式感和艺术气息的字体。其创作方式通常包括新建文本或利用软件内置的文字模板进行整体设计。

片中字幕：针对每段视频素材，需找到恰当的时间节点添加字幕。剪映软件支持通过智能字幕功能自动识别画面中的语音内容，或在已有脚本的基础上实现文稿匹配。此外，还可调整字幕的显示时长、位置、字体、大小等属性，以确保其与视频内容和谐统一。

片尾字幕：片尾字幕主要包含制作团队名单、演职人员名单及鸣谢信息等。其编辑方式与片头字幕相似。

图 7-21～图 7-23 所示分别为剪映专业版的智能字幕功能、文本动画特效和文字模板。

图 7-21 剪映专业版的智能字幕功能

图 7-22 剪映专业版的文本动画特效

图 7-23 剪映专业版的文字模板

3. 创意应用

现在，是时候将你的创意与所学技能融合在一起了。利用上述三段视频素材和字幕编辑技能，创作一个充满情感或特定氛围的短视频作品。

（1）创作指南。

构思故事：基于三段视频素材的独特性，构思一个引人入胜的故事或场景。思考如何巧妙地运用字幕来推动故事情节的发展或加深情感的传递。

（2）字幕风格设计。

尝试利用剪映的花字库和动画特效，打造出至少三种不同风格的字幕。

结合视频的具体内容和所要表达的情感，为不同的场景或对话设计独特的字幕样式，包括颜色、字体、动画效果等。同时，要注意字幕与视频画面的和谐统一，避免产生突兀感或影响观众的观看体验。

（3）视频编辑。

借助剪映的视频编辑功能，对三段视频素材进行拼接、裁剪、添加过渡效果等处理，使它们能够流畅地组合成一个完整的短视频作品。

精心安排字幕的出现时机和持续时间，确保它们与视频画面和音频内容的紧密同步，从而增强整体的观赏效果。

4. 提交与反馈

完成作品后，你需将其导出并提交，同时附上创作思路或故事简介。通过教师和同学的点评与反馈，你可以不断提升自己的字幕编辑技能和创作能力。

提交要求具体说明如下：

导出格式：请将短视频作品导出为 MP4 格式，并确保字幕、音频和视频的质量均处于最佳状态。

创作思路与简介：在提交的作品中，请附上你的创作思路或故事简介，简要阐述你的创作灵感来源、视频内容概述以及字幕在作品中所扮演的角色和创意亮点。

提交方式：你可以选择在课堂上或通过指定的平台提交你的作品和创作思路。请积极参与后续的点评与反馈环节，以开放的心态接受他人的意见和建议，从而进一步完善你的作品。

三、学习任务小结

通过本次字幕编辑基础实践课程的学习，同学们不仅全面掌握了从视频素材准备直至最终作品导出的完整制作流程，还在实际操作中显著提升了剪映专业版等视频编辑软件的应用技能。尤为重要的是，大家学会了如何在片头、片中和片尾精准地添加字幕，并运用多样化的字幕样式和动画特效，有效增强了视频作品的信息传递效果和视觉吸引力。同时，在构思故事、设计字幕风格等创意应用环节中，同学们深刻认识到字幕在提升作品情感表达、营造氛围方面所起的关键作用，学会了如何将字幕与视频内容、音频效果巧妙融合，遵循视听叙事的原则，使故事更加生动、情感更加充沛。

四、课后作业

请从个人相册或网络资源中精心挑选三段风格迥异的视频素材，分别代表一个故事的起始、发展以及高潮/结尾部分。确保所选视频素材的音质清晰、画面质量上乘，适合进行后续的字幕编辑工作。

接下来，使用剪映专业版或其他专业的视频编辑软件，为这三段视频素材分别添加字幕。在字幕设计过程中，请结合视频的具体内容和情感表达，创造出至少两种独特且富有创意的字幕，以充分展现你的个性和审美观念。

完成编辑后，请将视频作品导出为 MP4 格式，并确保字幕、音频和视频的质量均达到最佳状态，以保证观看体验。

提交方式：请通过班级群或指定的平台提交你的作业。

学习任务五 片头与片尾包装

教学目标

（1）专业能力：能够熟练掌握视频编辑软件中片头与片尾的设计制作技巧，涵盖动画效果的运用、文字排版的合理性、色彩搭配的协调性以及音效的融合处理，从而提升视频作品的吸引力和专业度。

（2）社会能力：通过团队协作共同完成片头片尾设计项目，培养学生的沟通协调能力、团队合作精神及客户服务意识。学生能够根据受众的具体需求灵活调整设计策略，以满足不同客户的需求。

（3）方法能力：能够运用创新思维有效解决设计过程中遇到的各种问题，掌握资料搜集与分析、设计构思与迭代优化、效果评估与反馈等科学的学习方法，从而养成良好的自主学习习惯。

学习目标

（1）知识目标：了解并掌握片头片尾设计的基本原则与流程，同时熟悉视频编辑软件的基本操作知识。

（2）技能目标：能够独立完成片头片尾的设计制作工作，具体包括创意构思、动画制作、文字排版以及音效搭配等核心技能。

（3）素质目标：培养并提升创新思维和审美能力，加强团队协作能力与项目管理能力，同时形成对细节的高度关注和对高质量作品的持续追求。

教学建议

1. 教师活动

（1）示范引领。

收集并展示一系列利用剪映等视频编辑软件剪辑的优秀视频作品，特别是那些片头与片尾包装方面尤为出色的案例。通过深入剖析这些作品的剪辑技巧、创意构思以及视觉美感，提升学生的视频审美素养，并激发他们的艺术想象力和创新潜能。

（2）案例剖析。

精心选取既具有代表性又富有启发性的视频剪辑案例，特别是那些在技术和创意层面均表现出众的片头与片尾设计。在讲解技术层面的剪辑手法的同时，深入挖掘案例背后的创作故事、文化寓意及情感表达，以此传递积极正面的创作理念和社会价值。

（3）引导思考。

营造开放互动的课堂氛围，鼓励学生主动提问、分享观点。通过小组讨论、案例分析等形式，引导学生针对视频剪辑中的具体问题、创意亮点或技术挑战进行深入探讨，培养其独立思考、问题解决能力和批判性思维。

2. 学生活动

（1）分组实践。

组织学生分组进行视频剪辑作品的鉴赏与实践项目。每组学生需共同策划、剪辑并制作一个包含片头与片尾的视频作品。通过团队分工与合作，锻炼学生的剪辑技能、艺术表达能力及团队协作能力。

（2）技能提升。

在教师的悉心指导下，学生需参与系统性的剪辑软件（如剪映、Premiere Pro 等）实操训练。训练内容从基础操作逐步过渡到高级编辑功能的学习。通过大量的动手实践，确保每位学生都能熟练掌握软件技能，为将来的创作奠定坚实基础。

一、学习问题导入

同学们，大家好！本次课程，我们将共同学习片头与片尾的包装设计。在这次学习中，我们将从基础的剪辑技巧、色彩搭配与字体选择讲起，逐步深入探讨动画效果的创意实现、音效与画面的完美融合，以及如何通过巧妙的叙事手法，使片头片尾成为讲述故事、传递情感的独特语言。我们不仅会掌握片头片尾包装的专业技能，更将激发创新思维，探索如何运用这些元素为视频作品增添个性化的魅力与深度。让我们一同在创意的海洋中畅游，用精彩的片头与片尾点亮视频的灵魂，让每一部作品都成为观众心中难以磨灭的记忆。

学习任务：片头与片尾包装基础实践。

操作要求具体如下：

1. 准备阶段

重新拍摄或选取以往制作的视频作品中的视频素材，节选出具有介绍性或关键性情节的片段若干，同时也选取一些花絮照片，作为制作片头片尾的素材。所选的视频文件应确保音质清晰、画面质量高，避免使用低质量或损坏的素材。同时，要确保这些文件能够在剪映专业版或其他编辑软件中正常导入和编辑。

2. 基础操作练习

使用剪映专业版，将上述视频素材导入项目中，并结合之前学习的字幕编辑知识点进行后期制作。

3. 创意应用

结合原视频中的故事或场景，利用已选的视频素材进行编辑，为片头片尾增添趣味性或情感性的包装。在创作过程中，可以参考成熟的影视作品或短视频作品，尝试模仿其中一个进行创作，以提升作品的表现力。

4. 提交与反馈

将完成的短视频作品导出为 MP4 格式，并附上你的创作思路或故事简介。在课堂上或通过指定平台提交作品，接受教师及同学的点评与建议，以便进一步改进和完善。

二、学习任务讲解

1. 准备阶段

（1）素材收集与筛选。

视频素材：重新拍摄或从你的视频库中精选出高质量、清晰度和音质均出色的素材。优先考虑那些具有介绍性情节（例如主角初次亮相、环境展示）或关键性情节（如高潮片段、重要转折点）的片段。这些素材将成为构建片头片尾故事脉络的基石。

照片素材（花絮等）：挑选能够丰富视频故事背景、增添趣味性的照片，例如幕后花絮、演员合照等。

图 7-24 ～图 7-26 所示为各类节目的片头示例。

图 7-24 时事节目的片头

图 7-25 娱乐节目的片头

图7-26 影视剧的片头

（2）素材预处理。

确保所有素材文件的格式与剪映专业版兼容，以便能够顺畅地导入和编辑。

对素材进行适当的修剪，去除不必要的部分，保留其精华内容。

2. 基础操作练习

（1）导入素材。

打开剪映专业版，新建一个项目，并将已准备好的视频和照片素材逐一导入至项目中。

（2）字幕编辑与组合。

回顾并应用上一个学习任务中学习的字幕编辑技巧，如添加标题、调整字幕样式、应用动画效果等。根据片头片尾的具体需求，精心设计字幕内容，如视频标题、制作团队介绍、感谢语等，并将其巧妙融入素材中，如图7-27~图7-29所示。

图 7-27 剪映专业版中的片头片尾模板

图 7-28 剪映中一种片头的效果展示

图 7-29 剪映中一种片尾的效果展示

3. 创意应用

（1）构思创意。

深入理解原视频的故事或场景，思考如何通过片头片尾来强化这一主题或情感表达。

参考成熟的影视作品或短视频，借鉴其片头片尾的设计思路，如动画效果、音乐配合、转场方式等，但务必保持原创性，避免直接抄袭。

（2）编辑实现。

利用剪映专业版提供的剪辑工具，如变速、滤镜、转场特效等，对素材进行富有创意的编排和组合。尝试在片头中设置悬念，吸引观众进入故事；在片尾则可以通过情感升华，给观众留下深刻印象。

4. 提交与反馈

（1）作品导出。

完成编辑后，将你的片头片尾作品导出为 MP4 格式，并确保导出设置中的分辨率、帧率等参数满足要求，以保证视频质量。

（2）创作思路简述。

准备一份简短的创作思路或故事简介，阐述你的设计理念和创作过程，这将有助于他人更好地理解和评价你的作品。

（3）提交与接受反馈。

在课堂上或通过指定的在线平台提交你的作品及创作思路简述。积极参与同学间的互评和教师点评，认真听取意见和建议，这些宝贵的反馈将成为你未来创作改进的重要参考。

三、学习任务小结

通过本次片头与片尾包装的学习任务，同学们不仅掌握了片头片尾设计的基本原则与流程，还深刻认识到它们在影视作品中的重要性。在实践中，大家学会了运用剪映专业版，巧妙地将文字、图形、动画与音效元素融合在一起，创作出既贴合影片主题又充满创意的片头片尾。这一过程不仅锻炼了我们的视觉设计能力和技术操作水平，更重要的是培养了我们对作品整体风格的把控能力和对细节的敏锐洞察力。同学们在创作中展现出的独特视角与创意灵感，使得每一个片头片尾都成为影片中不可或缺的亮点。

四、课后作业

请选取一部你喜爱的电影或短视频，深入分析其片头与片尾的设计特点，包括视觉效果、文字排版、音乐选择以及情感传递等方面。随后，尝试使用剪映专业版或其他视频编辑软件，模仿该作品的风格，为你的个人项目（如短视频、Vlog 等）设计一个原创的片头与片尾。

要求：片头与片尾的时长应控制在 5~10 秒之间；创意需独特，能够体现个人风格，并与视频内容相呼应。

提交作业时，请一并附上你对原作品片头片尾的分析报告，以及你设计的片头片尾成品文件（MP4 格式）。

参考文献

[1] 王润兰. 数字影视编导与制作 [M]. 北京：高等教育出版社，2017.

[2] 赵鑫. 影视节目策划与制作 [M]. 北京：清华大学出版社，2020.

[3] 徐希景. 摄影基础 [M]. 北京：中国摄影出版社，2023.

[4] 大卫·波德维尔，克里斯汀·汤普森. 世界电影史 [M].2 版. 北京：北京大学出版社，2014.

[5] Steven D. Katz（卡茨）. 电影镜头设计：从构思到银幕 [M]. 北京：北京联合出版公司，2015.

[6] 赵鑫，李成，程潇爽. 影视节目策划与制作 [M]. 北京：清华大学出版社，2020.

[7] 甘霖，周佳驿. 摄影构图用光与色彩设计 [M]. 北京：中国青年出版社，2019.

[8] 夏光富. 影视照明技术 [M]. 重庆：西南师范大学出版社，2017.